U0002067

一枝鉛筆就能畫*

30天一定學會
超有趣又簡單的繪畫技巧

◎馬克‧奇斯勒—著

◎連緯晏—譯

YOU CAN DRAW IN 30 DAYS: THE FUN, EASY WAY TO
LEARN TO DRAW IN ONE MONTH OR LESS
BY MARK KISTLER

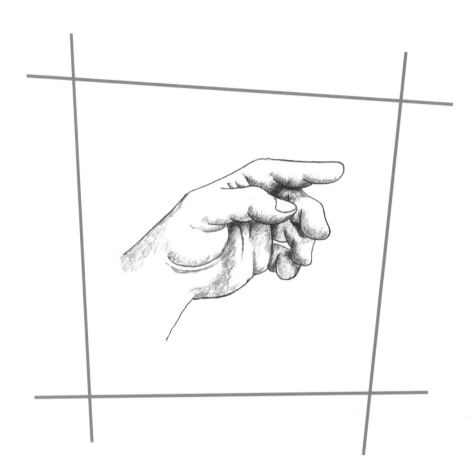

一枝鉛筆就能畫*

30 天一定學會
超有趣又簡單的繪畫技巧

一枝鉛筆就能畫：
30天一定學會，超有趣又簡單的繪畫技巧
You Can Draw in 30 Days: The Fun, Easy Way to Learn to Draw in One Month or Less

作　　者　馬克·奇斯勒(Mark Kistler)
譯　　者　連緯晏
社　　長　陳蕙慧
總 編 輯　戴偉傑
編　　輯　陳品潔
封面設計　東喜設計
行銷企畫　陳雅雯、余一霞
讀書共和國出版集團社長　郭重興
發 行 人　曾大福
出　　版　木馬文化事業股份有限公司
發　　行　遠足文化事業股份有限公司
地　　址　231新北市新店區民權路108-3號8樓
電　　話　(02)2218-1417
傳　　真　(02)2218-0727
E m a i l　service@bookrep.com.tw
郵撥帳號　19588272木馬文化事業股份有限公司
客服專線　0800221029
法律顧問　華洋國際專利商標事務所　蘇文生律師
印　　刷　成陽印刷股份有限公司
定　　價　320元
二版一刷　2017 年11 月
二版15刷　2022年12月

國家圖書館出版品預行編目(CIP)資料

一枝鉛筆就能畫：30天一定學會,超有趣又簡單的繪畫技巧 / 馬克.奇斯勒
著；連緯晏譯. -- 二版. -- 新北市：木馬文化出版：遠足文化發行, 2017.11
　　面；　公分
譯自：Mark Kistler's You Can Draw in 30 Days: The Fun, Easy Way to
Learn to Draw in One Month or Less
ISBN 978-986-359-452-9(平裝)

1.鉛筆畫 2.繪畫技法

948.2　　　　　　　　　　　　　　　　　　　106017969

「即使你以前很少或沒有繪畫的經驗，
你甚至不相信自己有天賦，若你能找到一些鉛筆，
並在三十天裡每天花個二十分鐘，你就能畫出令人驚嘆的作品。」

馬克‧奇斯勒（Mark Kistler）

目錄

序言

恭禧你！如果你已挑選了這本書，你正在探索著無限的可能性，而且，你可能因為這本書，真的能學會如何繪畫。

即使你以前很少或沒有繪畫的經驗，你甚至不相信自己有天賦，若你能找到一些鉛筆，並在三十天裡每天花個二十分鐘，你就能畫出令人驚嘆的作品。

在這本書，你將學習運用你的創作來描繪每件事，從相片到風景畫，從你周遭所見的世界，到用憑空想像的畫出立體圖像。我明白，你也許抱持著懷疑的心態，且狐疑的想著，我怎麼敢做出如此的聲明。不要懷疑，對我來說，我對我的教學資格有信心，最簡單的證明方式，就是和你們分享我教過的學生們，他們的成功故事。

繪畫如同一項技藝

過去的三十年間，我穿梭於國內各地，並且透過我的電視節目、網站和影片，我一共教導過好幾百萬人如何繪畫。甚至有許多小孩，是看著我在公共電視的繪畫課程長大的，目前有的已從事在插畫、卡通片繪製、時尚設計，工程設計及

kimberly McMichael 畫

建築學上的專業。我的學生校友們，有的幫忙設計了國際太空站、美國太空總署的太空梭及火星探測器，而其它有的則著手於像是＜史瑞克＞、＜馬達加斯加＞、＜鼠國流浪記＞、＜超人特攻隊＞、＜快樂腳＞及＜蟲蟲危機＞的卡通動畫大作。

　　告訴你一個祕密，那就是無論你的年齡為何，學習就是學習，繪畫就是繪畫，不會因為你的年紀，而有所改變。我教導成人繪畫的方式，就如同對小孩的教法一般，都是一樣好。我會知道這個，是因為我也教過了好幾千個成人，他們都獲得很好的學習成效。

　　在本書中，我會用簡易明瞭的方式，來介紹精細的概念及複雜的繪圖理論。但是，因為我是個有赤子之心的人，我將不會捨去任何我認為在繪畫中一定會得到的樂趣。

　　我是個職業插畫家，但是這些課程單元將教給你基本的技巧。若你尚未能在任何型式中(實景、相片、雕像)畫出立體圖像，或是尚未使用材料(油畫、水彩、粉蠟筆)來作畫。我將會教你如何使用相同的步驟，配合著方法來繪畫。這方法，已在我所有學生們身上證明了，是成功的。我將把重點放在幾乎是獨創的，我稱之為「九大繪畫基本法則」上，開始從基本的形狀、明暗及定位，一路到更進階的透視圖法、相片臨摹及活體實物。這些基本概念，在義大利文藝復興時期被發掘，且更為精鍊，也賦予了五百多年來，藝術家們描繪立體的能力。

　　我將會教你這些基礎，一次一秘訣、一次一步驟、一次一線條。我相信，每個人都能學會如何繪圖，它是一種學得會的技能，就如同閱讀和書寫一樣。

　　用「九大繪畫基本法則」，創造出立體的深度感。它們分別如下：

1. **按透視法縮短**：扭曲物體，以創造出物體的其中一部份，是比較靠近你眼前的。
2. **配置**：將物體放置在圖畫水平面上較低的位置，讓它顯得離你眼前較近。
3. **比例**：將其中一個物體畫稍大一點，讓它顯得較靠近你眼前。
4. **重疊**：畫一個物體在另一個的前方，創造出它是較接近你的深度感。
5. **明暗**：將物體與光源對比處的部份畫深，以創造出深度的空間感。

6. **陰影**：在物體旁，與光源對比處的底部畫深，以創造出深度空間感。

7. **輪廓線**：沿著圓形物體周圍畫曲線，給予它體積與深度。

8. **基底線**：畫一條水平的參考線，以創造出圖畫中的物體在你眼中有許多不同的距離。

9. **密度**：用較少、較淺的線條，創造出物體處於較遠處的感覺。

　　若沒有使用這些基本法則中的其一或更多，根本不可能畫出立體的圖像。這九種工具是基本元素是永遠不會改變的、它們總是實用的，且完全可以一直使用下去。

　　除了「九大繪畫基本法則」之外，還有三個要留意的原則：態度、額外的細節及不斷的練習。我喜歡稱它們為「成功繪畫的 ABC 原則」。

1. **態度**：鼓勵自己的「我做得到」的正面心態，這對於學習任何技能來說，是非常重要的一部份。

2. **額外的細節**：在你的繪畫中加入自己獨特的構想及觀察，讓它真實的成為你自己獨特的作品。

3. **不斷的練習**：每天反覆運用任何新學到的技巧，這對成功精通於技巧運用來說，是絕對必要的。

　　沒有練習這三項原則的話，你將無法成為一位藝術家。每一項原則，對培養你的創作力來說，都是重要的。

　　本書中，我們也將專注在如何運用「九大繪畫基本法則」於立體繪圖或建構建築物中的四種基本「分子」：球體、立方體、圓柱體及圓錐體。

古老的繪畫「元素」…

你能學會繪畫

在每個課程裡，我將會介紹新的資訊、術語及技巧，但是我也會重覆你之前已學過的定義及運用。事實上，我將會如此經常的一直重覆，是我發現，那些不斷重覆的話、複習及練習，會帶來成功。

在我三十年的教學生涯中，我受過最大的批評是，「你正在教學生如何完全複製你的畫法！原創性在哪？那畫裡的創作性在哪？」我聽了無數次諸如此類的批判，而這些批判，總是從未曾我的書中、課堂上、網站上或公共電視系列課程中作過畫的評論家所做出的評論。我對這類評論的回應一直都一樣：「你曾經試著和我一起在課堂上作畫嗎？」「沒有。」「來，拿著這隻鉛筆坐下，而這堂「玫瑰」課程，就在這裡，這張桌子開始，為期二十分鐘。二十分鐘後，在你上完了這堂課後，我將會回答你那些問題。」大部份的評論家會走離，但有少數具有冒險精神的人真的坐了下來；並且畫了這堂「玫瑰」的課程。這些正探索概念的人，當他們在桌子那邊學習畫玫瑰時，你幾乎能在他們的頭頂上看見常在插圖或漫畫中出現的「可能性的燈泡」正在發光。

Steven Pitsch, Jr.

在此，我想要表達的重點是，要學會如何繪畫，首先，要動手去畫。學生必須被鼓舞到真的拿起鉛筆在空白紙上畫出線條。我遇過許多人被這個構想給嚇壞了。他們認為，空白紙是個無解的問題，只有有天賦的藝術家才有能力做得到。

但事實上，用「九大繪畫基本法則」來學繪畫，將帶給你非常穩固的基礎，那將令你享受繪畫，成為一種創作力及個人想法的抒發。

我們全部的人，我們每一個人，當我們還是在學步的小孩時，我們都愛畫畫，我們畫在每個東西上！我們畫在紙上、桌上、窗戶上、布丁裡、花生醬裡…等。全部的人都有與生俱來的創作力及自信心。在我們的心中，我們的每幅畫作都是傑作。我們的父母親有如此穩固的信心，鼓勵著我們表達看法，「那麼，小馬克，跟我說說關於這幅美好的畫作。」大概是介於三年級至六年級之間，然後一路上開始有一些人對我們說，「那看起來不像有龍飛在上方的城堡呀！那看起來就像一堆屎（或是一些其它負面的評論）。」

慢慢地經過了一段時間後，我們聽多了足夠削弱我們藝術特質自信的負面評價，也令我們開始相信自己就是沒有「天份」繪圖、作畫或創造的人。

如今藉著這本書，我將向你証明，你能學會如何繪畫。

1. 激勵你再次拿起鉛筆。

2. 與你分享速成的方式，來繪畫簡單的立體圖像。讓你一開始畫出來的圖，看起來就像是立體圖像。

3. 再次重振自我潛在的藝術潛力，慢慢地漸漸增加。用一點簡單明瞭的方式來解釋在繪畫背後的科學。當你經歷了一堂接著一堂課的美好成功經驗，你就能重拾已失去好幾十年的自信心。

現在，回到評論家們提出的質疑，「複製和我一模一樣的畫，創造力在哪裡？」我有時回答，「你曾在一年級時描著字母練習本的虛線複寫字母嗎？」當然，我們大家都有。那是我們怎麼學會如何自信的寫出我們的名字。然後我們學習如何寫單字，以及如何把它們放在一起，組成一個句子：「See Mark run!(看見馬克跑！)」，然後我們把句子結合在一起，組成一個段落，最後，我們連結了段落，創造出故事。

在學習溝通技巧中，邏輯的發展模式是簡單的。我用這相同的模式在繪圖中，以及視覺性的溝通技巧上。你從未聽任何人說過他們不會寫信、寫食譜或是寫下「在星巴克見」的紙條，就因為他們沒有寫字的「天份」。這樣是愚蠢的。我們都知道，我們不需要天份來學如何寫出溝通字句的技巧。

我運用了這相同的邏輯來學習如何繪畫。這本書不是在講如何畫出放在博物館的鉅作，亦或是栩栩如生的＜史瑞克＞續集。但這本書將會帶給你為了想畫出在腦海中的影像，或是你一直想要素描的相片、為了幫朋友畫出路線圖、為了畫偶像、畫在工作報告上的圖表，或為了能在會議中在簡報板上畫出圖例的基礎。

Steven Pitsch,Jr.

讓我們再來回溯一下你的過往記憶。你在高中或大專院校的美術課裡，老師放了一堆物體在「靜物畫」桌上，並對你們說，「畫那個，你們有三十分鐘。」就這樣！沒有任何說明，沒有任何指南，除了可能有一些含糊的解釋如何「看見」那堆物體後的空間。所以，你勇敢的去做了，你嘔心瀝血的去畫，並且任由美術老師寫下充滿美好支持與鼓勵的評語，「很大的成就！做得好！我們會再多做個一百次，然後你就能辦得到了。」你看見你所付出的努力，所得到的結論正從紙上怒視著你：「它看起來，就像是一堆亂塗鴉的東西。」

我記得我在練習畫靜物畫的期間裡，永無止盡地惹毛我的大專美術老師。我會不斷的和坐在我這排的左右鄰座同學聊天。「你知道嗎，」我會悄聲的說，「如果你將蘋果畫在畫紙上較低的位置，而把香蕉畫在高一點的位置，就會讓蘋果看起來離你比較近，就跟在靜物桌上看起來一樣。」

有一年用來教導學生的１０１個繪畫方法《Drawing 101》，迫使學生們必須先歷經一連串冗長及犯錯的過程才能弄懂。這個方法要回溯至 1938 年，及一本由 Kimon Nicolaides 所寫的卓越書籍《The Natural Way to Draw》。書中，他陳述「……你愈早犯了你的第一個五千個錯誤，你就能愈快地學會如何更正它們。」對我來說，這種方法是沒有道理的。我完全尊敬這本淵博的書，它是教導美術學生們如何繪畫的經典書籍，……但是，為什麼呢？我問。當我能只在二十分鐘的時間裡，讓他們看見如何成功時，為什麼要用失敗五千次，如此令人氣餒的任務來讓學生們沮喪？何不在學繪畫的同時，增進他們的技巧、自信及興趣。

在本書中，三十天的方法，將會增進你的成功，激勵你的練習，建立你的自信心，並且增加你生命中對繪畫的興趣。

我極力的邀請你，請你和我一起做個創作力的小冒險，給我三十天的時間，我將給予你，能開啟已存在於你體內繪畫天份的鑰匙。

Michael Lane

你所需要的物品

1. 這本書。

2. 一本螺旋裝訂的素描本或一本至少有五十頁空白紙張的空白日誌。

3. 一隻鉛筆。(目前就拿一隻隨手可及的鉛筆即可)

4. 一個「繪畫袋」來裝你的素描本及鉛筆(任何型式的袋子均可:環保購物袋、後背書包、手提書包。不論何時,你要能很容易迅速的拎起你的繪畫袋,用你空閒的幾分鐘來畫一些圖畫。)

5. 一整天的行事表或日曆(這大概是這份清單中最重要的一項。)你將需要策劃,挪出每天放下手邊工作的二十分鐘,和我一起繪畫。若你現在,從今天開始規畫,你將能貫徹實現我們三十天的計畫。

步驟一

　　拿出你的計畫表和鉛筆——讓我們開始安排第一週的繪畫時間。

　　我知道你每天都極度的忙碌,所以我們來發揮一下創意。試想在你手中的鉛筆是個鋼製的鑿子,而你正要在七天裡的每一天切出一塊二十分鐘。若這樣有難度,那就試著切成二塊,各十分鐘。原則上,在這些時間,你將會是在你的辦公桌、你的廚房料理台,或是一些寧靜的桌子座位區。我的目標是讓你對我作出為期一週的保證。我知道,當你只要完成了第一個七天(七個課程),你就會完全的著迷。因為,享受立即的成功是個強大的動力。

　　假如你能在一星期裡,每天繪畫,你將會成功地在一個月的時間讀完這本書。不管怎麼說,在一週中從容地專注在少許的課程中,是完全可以被接受的。多花點時間在每堂課中的步驟,以及我在每堂課的尾聲所介紹的額外的有趣挑戰。曾經有一些學生,他們在一週完成一個課程後,就能畫出令人驚嘆的作品。這完全是看你自己。關鍵是:不要就這麼放棄了。

步驟二

　　開始畫吧!帶著你的繪畫袋,找張有桌子的位子坐下來。好好地做個深呼吸,微笑(這真的會是好玩的),打開你的袋子,開始囉!

Michele Proos
「先前」的素描

自我測試

好了，說夠了關於我的教學哲理及方法；讓我們把鉛筆拿到紙上並開始繪畫。

我們先做個測試暖身，接著你會有一個可供參考的重點。

我要你替我畫一些圖像。把這些當成是暖身的亂塗鴉即可。放輕鬆。你是唯一一個必須看見這些畫的人。我要你畫這些圖像的目的是，為了讓你有目前的程度基準做依據，能與在三十天後你能到達的程度來做比較。即使你意圖想跳過這個部份 (因為沒人會知道！)，但就請你當作是遷就我，娛樂你自己，畫下這些圖像吧！在三十天後，你會很慶幸你現在有這麼做。

翻開你的素描本。在第一頁的最上方寫上「三十天計畫的第一天：預備測試」，並寫上今天的日期及你所在的地點。(重覆這些資料在每一課的開頭，且適當的配合課堂數字及標題中。)

現在，請用兩分鐘的時間，畫一間房子。就憑你的想像，不要看任何的圖片。再來，用兩分鐘畫一架飛機。最後，再花兩分鐘畫一個貝果麵包。

我相信你並沒有對那備感壓力。有點好玩吧？我想要你在你的素描本中繼續這些暖身活動。你將能在稍後較進階的部份時，與這些暖身活動時所畫的圖來做比較。你將會對你進步的現象感到驚嘆不已。

在左圖，你將看見在蜜雪兒 (Michele Proos) 素描本中，暖身活動頁面的圖畫。蜜雪兒一直想學繪畫，但她從來沒有去學。她為她的孩子們報名了我其中一個位於密西根州波蒂奇市 (Portage) 的親子藝術工作室裡的課程。就如同大部份的家長一樣，她與她的孩子們同坐一起並且參與課程。蜜雪兒親切地參與這三十天的課程，同時也與你分享她素描本中的頁面。請把以下我要說的放在心上，當初她來到我的第一個工作室時，她坦誠她自己無法畫一條筆直的線條，而她深信她自己「絲毫無藝術天份可言」。雖然她與她的孩子們一同坐在課堂中，但她卻非常不情願參與。

Michele Proos「之後」的素描

Tracy Powers「先前」的素描

Tracy Powers「之後」的素描

Michael Lane「先前」的素描

Michael Lane「之後」的素描

　　在我遇見她後,我知道她是完美的人選,她可用來呈現給我希望用這本書所接觸到的成人讀者族群:認為自己不會畫畫,並且認為自己完美沒有天份的人。

　　我對她解釋了這本書的計劃,並邀請她當我此次實驗的學生。事實上,當我向她解釋這本新書的計劃時,其它的家長們無意間聽見了,他們也都表明想要參一腳!有位七十二歲非常熱心的爺爺,他對於他僅在工作室中與我上課的四十五分鐘裡所學得的收穫印象深刻,所以他也自願成為我這實驗的學生之一。

我將分享許多家長與祖父母們，以及其它一些與我們一起完成這三十天課程的學生們，他們素描本內的頁面。我的學生們遍布整個美國，從密西根州到新墨西哥州。他們含括了每個年齡層，他們的職業別，從資訊科技顧問及專業美術師到公司的所有人及學院院長都有。因此，他們證明了，無論背景和經驗為何，任何人都能學繪畫。

　　這驚人的繪畫技巧提升，是屬正常，而非例外。你能夠，你也將會體驗到類似的結果。蜜雪兒也畫了我特載於前幾頁的眼睛、玫瑰及人臉的圖案。

　　讓我再多說幾句：身為一個老師，我忍不住要炫耀我學生們的作品。我只是愛分享我的學生們在繪畫技巧上極大的進展，以及創作的信心。

　　你有被激勵到了嗎？你雀躍嗎？我們開始吧！

第一課

球體

要學會如何繪畫，其中很大的部份，是要學習如何在你的畫中控制亮色。在這一課中，你將會學習如何確認光源處，以及該在圖中物體的哪個位置畫上陰影。讓我們來畫一個立體的球體吧。

1.先畫一個圓形。如果你的圓看起來像蛋，或是像個一小糰壓扁的形狀，也不要覺得有壓力。只要把鉛筆放到紙上，畫出一個圓形即可。如果你想要，你能用咖啡杯的底部描線，或是從你的口袋裡摸出一枚硬幣來描出形狀。

放輕鬆，不要有壓力…
放鬆的、粗略的畫就好。

2.決定你想要你的光源在哪裡。
請放置單個光源在上方，並將它放置在你所畫的球體的右上方，就像我在這裡畫的一樣。

要畫一個立體的圖畫，你須要找出光，是從哪個方向來，而它又是如何打在你所畫的物體上。然後，你運用明暗度(陰影)，來與光源形成對比。

試看看這個：握住你的鉛筆，將它騰空停留在紙張上方，距離大約一吋的位置，同時注意它所形成的陰影。假如房間內的光線在鉛筆的正上方，那麼，陰影將會出現在你的鉛筆的正下方。但是，如果光線是從鉛筆的某個角度照下來的，陰影在紙上則會出現在光線延伸的另一頭。這是大家都知道的常識，但是，在繪畫裡，要特別小心光線是從哪裡來，往哪裡去，

確認你的光源處

這是個相當重要的，它能賦予圖畫生命力。把玩一下你的鉛筆及它所造成的陰影幾分鐘，到處移動它，上上下下的。把鉛筆的一端放置在你的紙上，並且記下陰影開始附在鉛筆上的樣子，它也比鉛筆騰空時還細還深。這陰影被稱為投射陰影。

3. 就如同你的鉛筆在桌上所造成的投射陰影，我們正在畫的球體，將會投射一個，緊鄰著它底部表面的陰影。它輔助了你所畫的物體在圖畫中，看起來穩固的在一水平面上。看一下我如何畫下圖球體另一邊的投射陰影。現在，請在你的素描本裡，畫下一個球體在光源對比處的投射陰影。假如你認為它看起來稀薄、髒髒的又像亂塗的，那也沒有關係。這些畫只是為了技巧的練習，給你自己看的而已。

　　只要記得這兩個重點：設置你的光源，並且在光源對比處與物體相鄰的地平線上，描繪出一個陰影。

嘿！你看！
它開始看起來立體了！
這很容易，不是嗎！

描繪陰影

4. 亂塗一些陰影在圓形上與光源的相對處。塗到超過輪廓線也無所謂——不需要擔心畫的完不完美。

注意我如何距離光源較接近處，將明暗弧線塗得較淺。這種畫法稱為「調合明暗法」。它是個很好的技法，來學習創作出真實，且具有「突出感」的立體畫感。

就算是粗略亂塗的髒髒的，
也沒關係！

亂塗上一些明暗

5. 用你的手指混合、弄糊你的明暗度，就如同我在這裡做的一樣。你看看：你的手指頭，實際上也像美術工具中的畫筆呢！效果還不賴，不是嗎？

沿著光源
對比處的邊界
塗深

在調合時，
愈接近光源處，
塗愈淡

稀稀鬆鬆粗略的塗。
假使你超出了輪廓線也別苦惱。
事實上，我還要請你確保你自己
有畫出輪廓線呢！
為何不呢！放手畫吧！

假使你超出了輪廓線也別苦惱。

瞧！恭禧你！你已把一個亂塗的圓形，轉變成一個立體的球體了。這不是很容易嗎？以下是我們目前所學的：
1．畫一個物體。
2．確認光源處。
3．陰影處。

真是易如反掌。

第一課：額外挑戰題

　　本書有一個很重要的目的，那就是教你如何運用這些課程的所學，於「真實世界」中所存在的物體上。在往後的課程中，我們將會運用你已經在這立體球體課程中所學會的概念，來畫出透過你的雙眼，在你周遭所見的有趣及好玩的物體。無論你是想畫放置在桌上一盆色彩豐富的水果，也或者是用實體真人或透過照片，來素描出家庭成員，你都將有辦法畫得出來。

　　我們先畫一樣水果，來做個開頭——蘋果。在接下來的課程中，我們將會著手於更多具有挑戰性的物體，像是建築物和人。

　　仔細看一下這張光源處位於右方低點的蘋果。

Jonathan Little 攝

參考一下這些也跟你一樣的人所作的畫！

學生範例

Kimberly McMichael

Tracy Powers

Suzanne Kozloski

第二課

重疊

你已經完成了第一課！做得好！現在，讓我們用畫球體的技巧來到處畫球狀物。

1. 若還有空間，持續在素描本的同一頁面中。畫一個圓形

❶

重疊↓

↑

將這個圓形移向高處一點，只要一點點就好。這就是配置。

❷

2. 畫第二個圓形在第一個的後方。當你畫這第二個球體時，你將會用到三項新的繪畫法則。參考一下我以下的範例。我把第二個球體畫得比第一個球體略小一點，也把它畫在紙上稍微高一點的位置，並且部份藏在第一個球體的後方。

　　要這麼做，必須使用三項法則：比例、配置及重疊。

比例： 將物體畫大一點，是為了使它看起來較近；將它畫小一點，是為了使它看起來較遠。

配置： 將物體畫在紙張水平面的較低點，使它看起來較近；將它畫在紙上高一點的位置，使它看起來較遠。

重疊： 將物體畫在其它物體的前方，或部份的擋住其它物體，來使它看起來較近；反之，畫它藏在其它物體的後方，來使它看起來較遠。

光源處↑

3. 確認你的假想光源將設置在哪裡。這是你想要畫得更寫實中，最重要的一個步驟。若沒有一個確認的光源，你的畫將不會有一致性的陰影。若沒有一致性的陰影，你的畫將不會呈現突出或立體的視覺感。

❸

4. 請牢記你的光源位置，畫一個投射陰影。記得，它是在另一邊，就猶如它在地面上，是呈現於光源的對比處。一個好的穩固的投射陰影，會讓你所畫的物體，在圖畫中看起來穩固的在水平面上。

投下一個投射
陰影至另一邊

❹

5. 要使在畫中的物體之間有所區隔，你要畫深的陰影界線在兩個球體之間 (我稱這個為「隱蔽處與縫隙的陰影」) 隱蔽處與縫隙的陰影，它們總是被運用在物體附近的下方或後方。

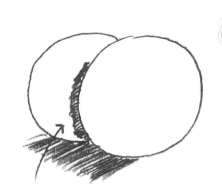

深暗的「隱蔽處與縫隙的
陰影」！

❺

6. 鬆鬆的握著你的鉛筆，並在二個球體上都塗上第一層明暗。在光源對比處的水平面上畫上陰影。

放輕鬆。塗出亂亂髒髒的
明暗也沒關係！

❻

7. 在球體上畫上第二層更深、更集中的明暗。細部修飾非常暗的邊界處，並將塗畫的深淺隨著慢慢往你所設置的光源處接近的同時，愈畫愈淡。看我下圖的素描，並留意我在較靠近的那個球體上，指出最亮點的位置。我稱它做「熱點」，熱點是物體上最明亮、光源最直接照射的區域。決定圖畫中熱點的區域，這點在當你運用明暗時是非常重要的。

在離光處畫深邊界處

邊塗邊調合明暗，
當塗往光源處移動時，
調淺「熱點」區域！

8. 去多畫幾個塗法 (明暗調合手法) 在這兩個球體上吧。現在，是好玩的部份了！用你的手指頭，小心地由深到淺的調合明暗，試著保持熱點區域的乾淨潔白。別擔心你是將明暗塗污到輪廓線外，或塗進了熱點區域。如果你想的話，你也能用橡皮擦來擦除多餘的線條及塗污處。

用你的手指頭，
由深到淺的調合明暗！

　　了不起的成就！看你美麗的立體描繪！這是一件適合放在任何人家中冰箱上的傑作。你能很驕傲的展示這件很棒的繪圖在你的冰箱上，或放在小孩的作品旁邊。假使你沒有小孩，

不管怎樣，還是把這件繪圖放在你的冰箱上。你將會在每次走到廚房時，享受欣賞它，更別說當你從朋友口中聽見的「噢！」和「哇！」的感覺了！

看一下我其中一個家長學生的繪畫，蘇珊娜 (Suzanne Kozloski) 是如何運用這一課的所學運用在現實生活中。

第一課　星期日　　早上 5:30…打哈欠中
並從一個在 Santa Barbara 舉行的婚禮的回來路上。
飛行平穩的，太陽光刺眼的，想念在 Santa Barbara 的生活！

光源處

← 噢，你看！很酷的立體球形！

沒有投射一個陰影就等於是太空中的行星

SHADE

SPHERES

畫球體是很棒的方法來學習調合明暗。

打撞球

超大額外加碼
×1,000！

1、訂購六張桌子、下午六點
2、訂四十張椅子
3、打包麥克風／頭戴式

這是當我創造第二課時，我的素描本內頁。

Suzanne Kozloski

第二課：額外挑戰題

現在你已經成功克服如何畫球體了，試著放置兩個網球在你前方的桌子上，重疊它們。畫下你所看見的。確定你有注意物體的配置、陰影及明暗。

照片由 Jonathan Little 攝

學生範例

這是蘇珊娜在這個額外挑戰題中所繪出的圖。

第三課

進階球體

現在你開始迷上了繪畫嗎？想想看，這只是第三課而已喔！

試著想像當你到第十三課時，你將會得到多少樂趣呢！你想要再更進一步延伸課程的內容嗎？下一個繪圖將會花費你較長的時間，一定是整整二十分鐘，但是若你有時間，你也許會輕易的就花了一個小時，或甚至是更多的時間。

在你著手於這下一個挑戰之前，我將建議你購買一些真的很好用的繪畫工具。你有注意到為何等到現在我才提起這些額外的花費嗎？這是我有點狡猾的小技倆，我在給你一張建議購買額外繪畫用品的清單之前，先讓你在不須任何額外花費之下，得到一些很棒的成果。這些用品完全是自由購買的；你也可以用任何普通的鉛筆繼續繪圖、使用任何一張素描紙、也可以只用手指頭當成調合明暗的工具。

建議購買的產品

專業的調合明暗濃度紙筆 (3 號尺寸)

紙筆是用來調合明暗濃度的完美工具 (代替你的手指頭)。這些超好玩的！你可以在美術用品社裡找到它們。要看到我在教學影片中如何使用這些紙筆，可聯結到我的網址 http://markkistler.com，然後點選「Online Video Lessons」的選項。

按壓式橡皮擦 (Pentel 飛龍牌)

這些在你當地的辦公室文具用品店及網路上都很容易找到。這些是很棒的橡皮擦工具。它們看起來就像自動鉛筆；只要按壓它，橡皮擦便會跑出來以便使用。

0.7mm 的自動鉛筆及 HB 筆芯 (Pentel 飛龍牌)

市面上有數以百計的自動鉛筆，而我試過了絕大部份。這個飛龍牌 0.7mm 筆頭的自動鉛筆，是截至目前我最喜愛的繪畫工具。它很容易操控及調整筆芯長度，並且很適合用它來作畫。去試試看各種廠牌各種型式的鉛筆，決定哪一個是你「感覺」對了的那一種。

照片由 Jonathan Little 攝

你知道嗎？只要一點點額外的物品在你的繪圖袋裡，你就能增加你享受課程的指數。說夠了關於產品和工具了。讓我們回到創作上。

1. 看一下在本章節開頭的圖畫。看起來挺有趣的嗎？看起來複雜的嗎？看起來似乎很困難嗎？才不呢！當你一次畫一個圓形，是很容易的。它就像是在建造一個用樂高積木組起來的高塔，一次用一個小小凹凸的積木來建構它。現在，畫下第一個圓形來做個開頭吧。

2. 畫另一個圓形在第一個的後面。將它往上推一點點 (配置)。藏它在第一個圓形的後面 (重疊)。畫它稍微小一點 (比例)。是的，這些你已經都有做過了。這些重覆，在這三十個課程計畫策略中，是非常重要，而且是刻意安排的。

3. 再畫下另一個圓形在第一個的右後方，將它往上推一點點，藏它在後面，並且將它畫得比第一個圓形還要稍微小一些。

4. 朝第三排的圓形邁進。你將會發覺當你在頁面中從前方的球體移動到後方時，這一排的圓形絕對是愈小，並且位於又更高的位置。

　　當你將物體畫得較小，來創造出它在圖畫裡是位於較深處的錯覺時，你已成功的使用「九大繪畫基本法則」中的「比例」。當你在畫這球體的下一排時，你須要將它們畫得比前一排的球體還要稍微小一些。「比例」是一項用來營造有深度的視覺效果強而有力的技法。

❶

❷ 「尺寸」小一點，
來創造出深度！

❸ 在這裡使用配置法則，
來創造出更多深度！

❹ 將這個畫高一點！
常常用配置法。

這些中間的是簡單的。

❺.用只能窺見些這部份的球體來填滿遠處的空隙。切記,愈小就表示位於愈深處。這也是在「重疊」法則的運用上,很棒的範例。靠著畫一個從後方只能「窺見」部份的圓弧線條,你已經有效地創造出了立體的錯覺,而且你甚至都還沒開始加上陰影、明暗或是調合明暗。重疊是個超棒,超有用的技法,值得你去了解它。

❻.將最後球體畫得小一點、高一點,並將它們畫在後方來完成第三排。學習如何畫出立體的圖畫,絕大部份是靠著不斷的重覆及練習。我相信之後將發現,這重覆的畫著球體的方式,是有益的、好玩的,而且是輕鬆的。

❼.畫第四和第五排的球體。將每一排的球體在圖畫中利用「比例」、「配置」及「重疊」法則,將它們推向更深處。我們甚至連在畫上塗上陰影都還沒開始,而它已經開始呈現快從紙上跑出來的立體感了。

❽.放手去做吧,瘋狂一點、狂野一點,畫下第六、第七排,真的向後畫到你素描本的最深處。比例,真的在這些較遠的後排球體中發揮了作用。即使這些球體在你的想像中,是相同的尺寸,我們已成功的創造出它們正向後,像是日落的視覺效果。

⑨.我本來打算畫二十排的球體，只是想讓你感到佩服。不過，我畫到了第九排的球體時，就失去了視線可及的區域。

⑩.最後，我們要著手於決定光源處的位置。為了一致性，我們將光源放於右上方的位置。畫下一些投射陰影在左邊、在圖畫中的水平面上、在光源的對比處。現在，在後面畫下基底線的參考線。這條線稱作「基底線」。基底線將幫助你，讓你在你的繪畫中，創造出深度上的空間感。

11. 現在到了我最喜歡的一個步驟,隱蔽處與縫隙的階段。用力的使用你的鉛筆,加深隱蔽處及縫隙的暗度。注意那立即可感受到的視覺「衝擊」。哇!隱蔽處與縫隙的陰影,又再一次完美地展現了它們的魔法。

12. 繼續你的明暗程序,先在所有物體上塗上一層,在距離光源愈近的邊界處的明暗塗淡。

13. 再多塗上幾層明暗。將每層的明暗在距離光源處愈遠的邊界處,畫得愈深,當你移動愈接近光源處時,就塗得較淡、較薄。用你的手指頭調合明暗。小心地混合從深的陰影區域至熱點處,當你這麼做時,手指頭的力道要愈來愈輕。擦掉多餘的鉛筆線條。用你的橡皮擦輕輕的點在熱點上,你用橡皮擦輕點過的地方,將創造出一個非常明顯,讓人容易識別的熱點。

在第三課裡，你已經學會了很多：

- 將物體畫大一點，使它看起來較近。
- 將物體畫小一點，使它看起來較遠。
- 將物體畫在另一個物體的前方，來使它們有看起來立體的視覺衝擊。
- 將物體在圖畫中畫高一點，使它看起來在遠處。
- 將物體在圖畫中畫低一點，使它看起來較近。
- 在物體的光源對比處畫上陰影。
- 在整個物體上，由深到淺的調合明暗。

第三課：額外挑戰題

看一下這個畫。

哇喔！我大概違反了到目前為止，在每個課程中的規則了！最大的球體是在最遠處！最小的球體是在最近的位置。

這太令人抓狂了！你在之前幾課所學的每件事，都被拋到九霄雲外了嗎？當然不是。我創造出這個畫，是特別為了要闡明一些繪畫基本法則，它們是如何比其它的法則更能有效地掌握住視覺上的感受。

每一個繪畫法則，都有各種比其它法則還要更強而有力的部份。假使你畫一個較小的物體在任何其它物體，甚至是同木星大小的行星的前方，它將會顯的比較近。由此證明，在全部法則中，重疊法則，是非常強而有力的一個法則。

看著前一頁的繪畫。即使是位於最遠、最深處的球體是最大的，較小的球體重疊它，因此它勝過了比例法則在視覺上的呈現。重疊法則一直是比比例法則還要更有效力的。再看一次那個繪圖。你會看見最接近的球體被畫得最小。基本上它應該是要出現在最遠的地方。然而，因為它是孤立的，並且是位在紙上的最低處，因此，它看起來是最近的。簡單的說明，配置法則勝過比例及重疊法則。

我沒有要你記熟這些不同視覺效果的意圖。這些在法則中的好玩、奇特的難題，將會透過你在練習繪畫技巧的同時，自然的被吸收。

引導線

角度稍微高一點

小小貝比球體偷偷冒出來。

1.先畫一個圓形。

2.畫引導線，往左邊及右邊發射過去。這些引導線將幫助你放置向後延伸的一群球體。我們在接下來的課程裡，將會很常用到引導線。畫這些引導線稍為高一點的角度，不要太陡。

3.用你的引導線放置多一點球體在第一個的後面。畫一個極小的球體偷偷冒出來，如同我在左圖畫得一樣。注意我是如何用引導線來放置球體。

4. 繼續用你的引導線當成參考線，並且多畫下更多一些不同大小的球體。注意引導線是如何幫助你配置球體在適當較高的位置(配置法則)。

跟著引導線！

5. 添增幾個「大的媽媽球體」在那裡面。重疊法則在此是有力的原則；即使一些球體是非常小的，它們仍然在視覺上勝過其它較大的球體。重疊法則的效用勝過了比例法則！

添增幾個「大的媽媽球體」！

6. 由於這個畫，純粹是要讓你自得其樂而已，所以，去多疊幾個球形在頂部吧。

多疊幾個。像一球球的冰淇淋！

7. 一些球體從本來那一組球體中跑了出來，在第一個外圍邊遠的地點。

幾個勇敢的球體從眾多的
球體中逃了出來！

8. 放置一個最大的球體在最後。而現在，到了新的繪畫階段：「基底線」。畫一條基底線，增加了對你視線上有影響的參考線，它建立了物體不是在「地面上」就是「浮在空中」的錯覺。我通常在物體的後方，畫一條非常筆直的線當成基底線。在這張圖裡，我想創造出行星的感覺，所以我將它畫得有點圓弧形的。看起來酷吧？

祖父級的球體

弧形的基底線

⑨.多畫幾個在這堆球體上方運行軌道上的行星。盡可能將這個「加料」的構想，當成是你想要的。去畫下一整排有三十七個行星，讓它們在天空中重疊於下方的基底線上。

我的房子

你的房子

地球

月球

⑩.確認你的光源處位置，並且開始加上投射陰影在你的光源對比處。為了一致性，我將會把光源處保持在右上方。

11. 在這個隱蔽處與縫隙的階段，將會須要你做些思考。持續用你的視線，投射在你的光源處及你正在畫陰影的物體上。用點力道，在全部的隱蔽處與縫隙裡，畫上深色陰影。不用急，慢慢來；在課程中這是個好玩的步驟，好好享受吧！

12. 在第一層的明暗，先讓你的筆輕輕地掃過全部球體，只要淡淡的畫在光源對比處最大的區域。還不要擔心關於調合；只要留下一個基本底層的明暗即可。

　　多加個幾層明暗在每一個球體上。畫下深色的邊界處、隱蔽處與縫隙，以及在投射陰影及球體之間水平面的暗處。慢慢地由深至淺處調合明暗。持續地將你的雙眼視線，不停地來回確認你的光源處。

13.將你的明暗，調合成如同玻璃般地光滑。假如你還沒有時間去購買少許用來調合明暗的紙筆，那就用你的手指頭。小心的塗抹明暗處，在每個球體上，由最暗的暗處，愈來愈淡的調合至最淺、最亮的熱點處。多花點時間在這個程序上。你做得愈光滑，調合過的由深至淺的深淺轉變就會在表面上顯得愈「透徹」。「如同玻璃般地光滑」是個很好的接續，它讓我可以繼續向你介紹另一個很棒的項目：「肌理」。

肌理，它使你所畫的物體具有「表面觸感」。或者你可以畫捲曲、螺旋、木頭紋理的線條遍佈在這些球體上，進而創造出，它們是由木頭做成的視覺錯覺。你可以亂畫亂塗上一堆頭髮在每個球體上，然後，突然間，你會有一個外表看來毛茸茸，非常特異的外星人家族。肌理，可以在你的繪畫上，加入許多可供識別的特質。(在稍後的課程中，會講述更多有關於這個棒的原理。)

探索肌理！

木頭 毛茸茸 泡泡

肌理＝物體表面的「觸覺」。

14.在你的繪畫裡，加入一些額外的元素，將使你又多了一個學習層面。我會教你畫出具有技術性精確的立體繪圖，你所會須要的特定技巧。可是，真正的學會，真正的樂趣，真實對繪畫的享受，是來自於你吸收了這些技巧，並且將它具體化地運用在你有創造力的創作上。

試著畫一些洞在大的球體上。洞和窗戶，是學習如何正確的畫出濃厚度很棒的練習。這裡有些簡單的方法，來記得要在窗戶、門、洞、裂縫處及開口的地方畫出濃厚度：

如果窗戶是在右邊，濃厚處就在右邊。
如果窗戶是在左邊，濃厚處就在左邊。
如果窗戶是在頂部，濃厚處就在頂部。

「濃厚處的規則」

如果洞是在右邊，濃厚處就在右邊！

如果洞是在左邊，濃厚處就在左邊！

如果洞是在頂部，濃厚處就在頂部！

你可以看出，我在這一課中享有的一些樂趣。我開始瘋狂地加入了從窗戶發射出的大圓石。原本我即將畫下一連串來往於球體之間的門、滑板的滑軌及倉鼠的地道。我在最後一秒鐘收回了我的鉛筆，我不想太快給你太多、超載了的點子。說又說回來，有何不可呢？放手一試吧！

我以畫一堆球體做為開始，且以城市中的綜合公寓做為結束。你永遠不會知道你的想像力及你的鉛筆，能帶領你到什麼地方…

參考一下一些其它學生如何完成這一個課程的範例。你能開始看出獨特的繪畫風格正開始浮現出來。

學生範例

Marnie Ross

Kimberly McMichael

Brenda Jean Kozik

Tracy Powers

第四課

立方體

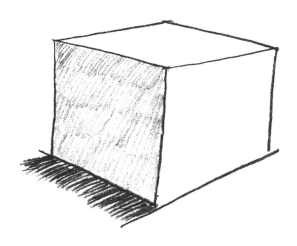

是否有點受夠了畫球體呢？立方體是非常具有變化性的，你可以用它來畫箱子、房子、建築物、橋、飛機、車輛、花朵、魚…魚？沒錯，立方體將甚至能幫助你畫出一隻完整有鰭的立體魚。它也將幫助你畫出任何在你周遭的世界，所有的東西。

1. 在素描本中新的一頁開始，寫下第幾課以及課程名稱、日期、時間，並記錄下你所在的地點。然後，畫下兩個點在彼此的對面。

2. 用你不是用來繪圖的另一隻手的手指頭，放置在兩個點之間。然後，畫下一個點在你的手指頭上方，如以下圖示。

請隨意地寫下日誌的記錄項目、引文、筆記及趣聞在你的素描本中。若你的素描本愈個人化，你就會愈珍視它，並且會多用它。在我需要記得某些我必須去做的事時，我的素描本，是第一個我會去看的地方。

3. 看著你所畫下的點。試著讓這兩個新的點，真的彼此靠近在一起。我們即將要畫一個「按透視法縮短」的方形。

將中間兩個點彼此靠近在一起！

4. 拋出第一條線穿過兩點。

5.畫下一條線。

6.加入第三條線。

7.完成按透視法縮短的方形。這是一個很重要，要時常練習的形狀。去多畫幾次這個按透視法縮短的方形。注意：將中間的兩個點畫靠近彼此一點。假如這兩個點畫得離彼此太遠，那麼，你將會得到一個「敞開的」方形。我們的目標是，畫出按透視法縮短的方形。

　　按透視法縮短的意思是指，以「扭曲」物體，來創造出物體的一部份是較接近你的視線的錯覺。比如說，從你的口袋裡掏出一枚硬幣。筆直地觀看著它。它是一個平坦的圓形，一個只有長度和寬度（二次方），缺乏深度的圓形。從你的視線裡看起來，它的表面都是相等的距離。現在，稍微傾斜硬幣。它的形狀轉變成了一個按透視法縮短的圓形，有深度的圓形。硬幣現在有全部三個次方：長度、寬度以及深度。靠著簡單的稍微傾斜硬幣，你已經將一邊轉移到離視線的較遠處；你已按透視法縮短了形狀。你已扭曲了形狀。

平的…

按透視法縮短！
擠扁它！

要畫出立體的繪圖，基本上為，扭曲影像在一張只有長度與寬度的平坦紙上，來創造出有深度的錯覺。畫出立體圖像，是將形狀扭曲，來騙過雙眼所見被扭曲物體，在圖畫中的遠近距離。

現在，回到我警告過，兩個中間的點彼此畫得太遠。如果你畫的點，彼此距離太遠，你所畫的按透視法縮短的方形，將會看起來像右圖這樣。

不對！
太開了！

假如你畫的按透視法縮短的方形，看起來像我先前提過的，是一敞開的方形時，請你多重畫它幾次，放置中間的兩個點彼此靠近一點，直到你畫出的形狀像這樣。

對了！
擠扁它！

好了，就目前來說，這樣的按透視法縮短已經足夠了。將這個概念牢記在心裡；它是如此地重要，大概接下來的每一個課程，都會以它來做為開頭。

8. 用兩條垂直線，畫出立方體的邊。垂直的，從上到下都是筆直的線條，這將使你的畫不會「傾斜」。給你個小提示：用你素描本頁面的邊，做為視覺上的參考。假如你的垂直線，它與頁面的邊吻合的話，那麼你的畫將不會傾斜。

⑨. 用你剛才畫的兩條邊線，當成參考線，畫下略長、略低一點的中間線。用你已畫好的線，建立出下一條線的角度以及位置，這是一項在立體繪圖中，非常重要的技巧。

參考線

⑩. 用按透視法縮短方形的右上方邊界處的線條，來作為參考線，畫出立方體右邊的底部。這是個很好的方式，在當你的視線還停留在上方的線條時，很迅速的拋出這條線過去。就算把這條線拋出地太長，也沒關係，你可以稍後再清潔一下你的畫。

⑪. 現在，畫下立方體左邊底部的線，用它上方的線當作角度的參考。

12. 現在，我們進行到了有趣的部份，明暗。確認你假想的光源位置。我將光源處放在右上方的位置。你看這個。我正用參考線來修正從立方體投射出的陰影。為了將底部右邊的線條延伸出來，我有個好的參考線，來符合每個畫好了的投射陰影的線條。看起來很不賴，不是嗎？立方體看起來就像真的座落在地面上嗎？馬上，你的畫，就像真的被推出了平坦的表面之外。

13. 畫下明暗在光源對比處的表面上，來完成你的第一個立體的立方體。注意，我完全沒有去調合它的明暗。我只有在彎曲的表面上調合明暗而已。

第四課：額外挑戰題

讓我們來做一次你在畫基礎的立方體時，所學得的技巧，並且加上一些能增加識別立方體的細節，讓它看來如三個不同的物體。

1. 我們將會一次畫出三個立方體。用你的兩個引導點開始畫下第一個。從現在開始，我將在書中以「引導點」，來歸類這些用來定位的點。

2. 用你的食指，將中間的引導點設置在恰當的位置。這是一個現在就要開始建立起來，且非常好的習慣，若你在你培養繪畫技巧的早期，就養成這個習慣，如此一來，到了最後的第三十課時，當你在使用它們時，對你來說，這就已經變成是個老習慣了。

3. 連接好按透視法縮短的方形。假如你只有大約一分鐘的閒混時間，這是個很棒的形狀，可以讓你在素描本中練習。

4. 畫下立方體垂直的邊及中間的線。中間的線總是會畫得較長、較低，這將使它看來較近。用你素描本頁面的邊，來做為你的垂直參考線。

5. 用最上面的線做為參考線，完成一個立方體。

參考線

6. 畫下三個立方體，就像我在下圖中畫的一樣。

7. 在按透視法縮短的方形中，在位於最上方的每個邊中間，畫下一個引導點。

8. 我們一次畫完一個立方體。在第一個立方體，我們來畫一個舊式的禮物包裝郵寄包裹，那種用棕色牛皮紙包起來，並且上頭綁著細繩的箱子。

從左邊的引導點拋出一條垂直線；將它一直畫到上方對面的另一個引導點上。

⑨.重覆這個動作在另一邊。看看你自己如何迫使細繩平坦的越過頂部。利用引導點幫助了你，將細繩畫到了按透視法縮短的範圍裡面。

⑩.用連接引導點的方式畫出細繩，將位於上方的線，當成你的參考線來使用。

參考線

11.有了這個基礎的細繩包裝畫法,你就能一次完成全部的立方體,將它們畫成一種立方體的遊戲,或是一個用緞帶包裝的禮物。

好好地享有一些樂趣吧:試著畫一群五個立方體的遊戲,將每個立方體互相重疊,就像你在五個球體中做的那樣!

Kimberly McMichael

放置一個鞋盒或早餐穀片的盒子，或是任何型式的盒子在你前方的桌上。

　　坐下來，並且是坐在能看見按透視法縮短的盒子頂部，現在，請畫出座落在你前方的盒子。

　　不要驚慌！只要記住你在這一課中的所學，並讓這個按透視法縮短方形的知識幫助你的手，畫出你雙眼所見。看它，真的看它，按透視法縮短的角度、明暗及投射陰影。看著在頂部及底部的字體，看它們是如何隨著角度，而有所變化。你畫的愈多，你就會看見更多在你周遭的現實生活中，存在的迷人細節。

Suzanne Kosloski

第五課

空心立方體

為了教你如何確實的感覺到，自己正在對那令人怯步的平坦白紙，漸漸的駕輕就熟，我想藉由挑戰空心的箱子及立方體，來探索其中的樂趣。

1. 先輕鬆粗略的畫一個立方體。

2. 畫兩條平行線向後方傾斜。

3. 注意！看我如何畫這個箱子的蓋子頂部，我校直了所有稍微朝左傾斜的角度線條。我稱這個角度為方向中的，西北向。

我將會從頭到尾的在本書中，稱這四個最普遍用在線條方位的線為，西北向、東北向、西南向及東南向。看一下這個羅盤。

現在，我將按透視法縮短羅盤。就如同你回想之前所學的一樣，按透視法縮短，是扭曲或壓扁物體，來創造出深度的錯覺，使物體的一側看來較靠近你的視線。

注意這個按透視法縮短的羅盤圖示，其中的四個方位——西北向、東北向、西南向以及東南向，它們全部都與你已經用來畫立方體的線，整齊的排列在一起。

我將這右邊的圖稱為我的「繪畫方位參考立方體」。這是個很棒的工具，它可以用來幫助你設置你的線條，使它們一致地在適當的位置上。

按透視法縮短的立體圖示

4. 用兩條平行線畫出箱子另一邊掀起的上蓋。

5. 以箱子底部的線做為東北向，並且用東北向的線條畫下蓋子的頂端。

6. 簡略地添加兩個靠近箱子前方，傾斜下垂的上蓋。

7. 請再次地，用箱子底部的角度，來引導你的線條方向。完成上蓋，用東北向及西北向的線條將它們校正。我將會時常重覆這個觀念：用你已經畫好的線，當成要多畫出增加的線條的參考角度。靠著時常用你已畫好的線，不斷檢查著角度，以及用繪畫方位參考立方體為方向的依據，你所畫的圖，將會是穩固的、聚焦的，然而最重要的是，它將會是立體的。

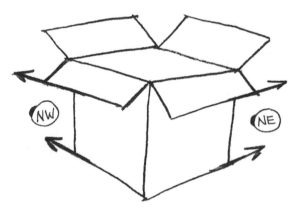

8. 畫一條短短的，略能「窺視」的線在箱子內側的後方。我仍舊對於去做這個動作感到欣喜，一個小小的線條，帶來了強大的視覺影響力，以及帶出了整個畫作的立體感。這條在箱子後面的小小窺視線，創造出我們畫中的「啊哈！」時刻 (就像 Emeril 譯註1 在作菜時會說的那樣)，這是一個特定的時刻，從一個二維 譯註2 的素描，轉變成了立體的物體。

窺視線

譯註 1: Emeril Lagasse 是美國家喻戶曉的主廚明星，目前擁有九間餐廳及擔任美食節目主持。
譯註 2: 0 維是一個點，1 維是線，2 維是一個長和寬 (或曲線)

⑨.確認你的基底線和你的光源位置。

⑩.為了適當地畫出投射陰影，請用繪畫方位參考立方體來做為參考依據。畫一條從底部延伸出來，往西南向的引導線。注意不要下垂！這是一個學生們最普遍，常使投射陰影引導線下垂的地方。注意我的投射陰影，它是如何與我的引導線整齊地排列著。

小心，不要將你的投射陰影，像這樣的下垂。

⑪.在前面兩個重疊的下垂上蓋，就如同我在左圖畫的一樣，創造出下方陰影效果。下方陰影，它是個很好的細部描繪，成功的插畫家們利用它，來讓物體有突出的視覺感、加以琢磨細部以及使邊緣的線條更加清晰。

12. 這是在每一課中，讓你收穫最多的一個步驟。擦除多餘的線條來清理一下你的素描，並且畫深外形的輪廓線，使邊緣的線條更加清晰。這個步驟將會使圖像從背景中，跳出來。完成在箱子遠離光源處的左側及右側內部的明暗。我總是鼓勵你，在這些課程中可以加入很多額外的元素來玩一下。我放了一些小東西在箱子裡，將它們畫得只有勉強可以看得見的。注意到了嗎，這些小的細部琢磨，都能夠增添許多視覺上及素描本身的趣味性。

第五課：額外挑戰題

說到加入額外的元素，來提高畫的吸引力，就讓我們來延伸紙箱的課程。來畫個裝滿並且溢出許多珍珠、金幣及無價之寶的藏寶箱如何？來畫個屬於我們自己的財富吧！

1. 開始先畫下一個我們先前學過的基本的立方體，接下來，畫下繪畫參考立方體的方向線，這麼做，是為了有個好的練習，以及加深印象。將三個邊，稍微往內傾斜一點點就好。

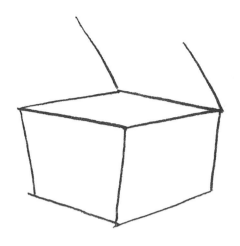

2. 畫兩條略為敞開藏寶箱頂部的平行線。

3. 用你已畫好的線當成參考線 (聽起來很耳熟？)，畫出西北向的邊緣，並完成頂部的蓋子。

4. 畫下蓋子的圓弧線。

5. 用你已經畫好的線，當成參考線，畫蓋子上方，西北向的邊緣線。留意我是如何將頂部的線條，傾斜的比西北向方位的線條還要略多一點。這是因為最終，全部這些西北向方位線，它們都將會聚集在一個消失點。我將在稍後的課程中，向你解釋這個消失點的概念。

6. 畫兩條內部「窺視」的線。

窺視線

7. 在你的畫中，加入細部的修飾。清理多餘的線條。放置你的光源，並且在所有光線對比處的表面，加上明暗，畫深下方陰影以及投射陰影。好好享受在這一課所畫下的額外細節。也可以畫出能滿足你內心所期盼的錢、珠寶及珍珠吧！

學生範例

看一下這些學生的畫，他們是如何在這一課中，加入一些很棒的額外細節。

Suzanne Kozloski

Brenda Jean Kozik

Ann Nelson

第六課

堆疊

這將是一個有趣且收獲良多的一課，這一個課程的靈感，是我五年級的美術老師，麥克先生 (Bruce Mclntyre, Mr. Mac) 啟發我的。他對於教導小孩如何繪畫的熱忱，至今仍持續的，深深的影響著我。在這一課中，我們將會把所有截至目前，已討論過的概念及法則結合在一起，形成一個非常酷的立體繪畫。

1. 一開始，請先畫下一個堅固的，按透視法縮短的方形。記得，我極力的主張，你該使用引導點在這本書裡的每一個課程中。我知道，你已對於你的按透視法縮短的方形，感到非常地有信心。無論如何，請你就當是遷就我一下，在每次繪畫時，使用引導點。至於為何要這麼做，是有個很慎重的原因，而我將在稍後的課程中，詳述細節。

2. 畫兩條短短的邊緣線，用它們來創造出桌子的頂部。

3. 畫中間的邊線長一點。這是用了哪一個極為重要的繪畫概念呢？

4. 用你已經畫好的線當成參考線，用西北向及東北向的線條，畫下這張桌子上方的底部。

5.將桌柱中間的邊畫長一點，來創造出它是桌柱中，最靠近你的一個邊緣。

6.畫出桌柱的邊，就如同我在左圖中畫的一樣。要留意，這桌柱的每個邊，都是從桌面邊緣處一半的位置畫下來。請參考我的範例。

7.用你已經畫好的線當成參考線，畫下西北向及東北向的線來完成桌柱的底部。

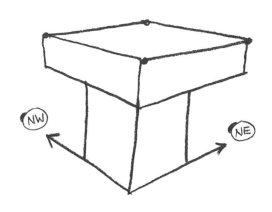

⑧. 畫基底線在桌子正上方的位置，並將光源處放置在它的右上方。我在本課的這個階段畫下基底線，是為了向你闡明一個很重要的概念。截至目前，我們所完成的所有畫作，都是以由上方視域 (透視法的觀點)，朝下看著物體。基底線告訴了我們的所在位置，它認為物體是在基底線的下面，這傳遞了我們的大腦，來判定了厚度陰影及按透視法縮短，都是經由這個透視法而來。你只要記得，若你是以俯視的觀點作畫，那麼基底線的位置就會在物體的上方。

⑨. 到了非常重要的一個步驟！放置一個引導點，在鄰近你的桌柱邊角正下方。許多學生都在做這個練習時，都忘記使用引導點。假若你沒有在畫每個堆疊桌子時，使用引導點，那麼你的畫可能會漸漸變得比較歪斜，以及也許無法更正回來的歪曲。若你的畫，是走向安迪·沃荷 Andy Warhol^{譯註 3} 的風格，那像這樣的畫作，將會是個挺酷的視覺效果，倘若你的目標，是要畫出一個輪廓鮮明的、聚焦的、比例適當的、按透視法縮短的立體堆疊桌子，那麼，這將會是個徹底的失敗。

譯註 3：安迪·沃荷（Andy Warhol，1928 年 8 月 6 日－1987 年 2 月 22 日），美國藝術家，是普普藝術最有名的開創者之一。

非常重要！

10. 用你已經畫好的線條來當成參考線（沒錯，又再提了一次！）畫下往西北向及東北向的兩條柱腳前方的邊緣。

NW

NE

11.注意！當你要畫柱腳後方的兩個邊緣時，請確定你有將它畫到桌柱轉角處的後方。這兩條非常短的線，須要與你畫的西北向及東北向的線條對齊。這是第二個，學生們在這一課中，普遍會犯的錯誤。學生們會強烈的傾向將這兩個短的線條，直接連接到桌柱的轉角處。請你將這些線，畫在桌柱的後方。

12.完成柱腳，確定你自己有將鄰近你的轉角處，畫得較低一點。一如往常，用你已畫好的角度，來當成畫柱腳底部時，往西北向及東北向的參考角度。

13. 用你已畫好的線當成參考線，將投射陰影的方向引導線延伸出去。

14. 加入投射陰影在你所設置的光源對比處，畫上桌子及柱腳的陰影，並且在桌柱的兩側，畫深下方陰影。注意到那畫得好的下方陰影，它的確將整個物體的立體感呈現出來。

這裡有個好方法，來真的掌握到這一課中重要的點。去找出一個能讀秒的手錶、時鐘，或是手機。我想要你自己計時，看你花了多少時間，畫出這一個單一桌子在柱腳上的畫。用計時器試個兩、三次，然後看看你是否能在兩分鐘內完成它。我曾和所有小至國小，大至大學研討會中的學生們，做這個計時的練習。

　　要你在有時間限制的設限下，畫出圖像，它的目的是在訓練你的手，讓它自信的畫出這些按透視法縮短的形狀、重疊的轉角處，以及最重要的是，把繪畫的羅盤角度，深植入你的手部記憶中。這些西北向、東北向、西南向，以及東南向的角度，它們將會逐漸讓你感到一定程度的自在。你練習這個有柱腳的單一桌面圖像愈多，在接下來的課程，以及你將來會創作出的繪畫中，你就愈能對你所畫出的線條，感到自在及有信心。這是個極好的繪畫練習，它能讓你好幾天都對它念念不忘。

Julie Einerson

第六課：額外挑戰題

　　到了這一課中很好玩的一個階段了。就看你想要你的素描技巧到什麼樣的程度？現在，看一下我的繪畫日誌內頁。

　　你能看得出來，我自己真的很樂在其中的畫這個超高、彎曲、以桌子疊成的高塔嗎？現在，看看一些在這同一個練習中，學生們的範例。

學生範例

　　你有多餘的十五分鐘，可以用來試畫這其中一個，用桌子堆疊而成的怪物高塔嗎？當然有囉，去做吧！請確定你有在你的素描本內頁中，記錄下你開始以及完成的時間。我差不多能確信，你將會在一天中大部份的時間裡，花了好幾個十五至二十分鐘，心不在焉地亂畫這些既美好又古怪的高塔。它們不僅是被用來證實，在按透視法縮短中的特定的技巧、校直、下方陰影、明暗、配置、比例，以及比例配置上，是極佳的練習習題，這些用桌子堆疊而成的高塔，畫起來也是有著令人著迷的魅力。

Michele Proos

Steven Pitsch, Jr.

第七課

進階立方體

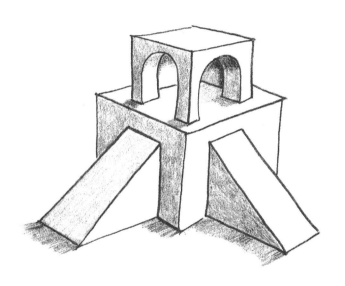

在這一課裡，要建立起畫出立方體的重要技巧。我想要讓你能夠擁有，完全掌握如何畫立方體及操控它們，使它們成為許多更進階形狀的能力。在稍後的章節中，你將會很快發覺到，若能夠擁有操控立方體形式的能力，將使你能畫出房屋、樹、蠟筆，甚至是人臉。你也許心裡有疑問：「你怎麼能將一個枯燥的立方體，搖身一變，就變成樹或是人臉呢？」

1. 用引導點畫下一個輪廓清晰，按透視法縮短的方形。

2. 輕輕地將方形的邊往下畫，並且將中間的邊，畫得稍長一點。

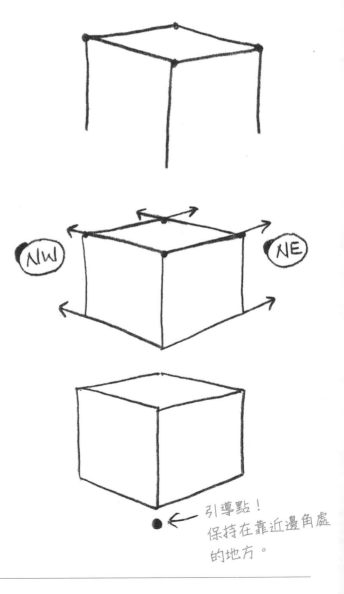

3. 用你已畫好的線當成參考線，畫出立方體的底部。為了達到複習的目的，請把全部的西北向及東北向線條，延伸出去，就像我在右圖中做的一樣。

4. 畫下所有引導點中最重要的一個，在靠近你的邊角正下方。這個引導點，是決定第二層位置的一個重要因素。假如你設置的引導點太低，它將會使這一層扭曲，並且使整個建築物偏離。

引導點！
保持在靠近邊角處的地方。

5.用你已畫的線作為參考，畫出鄰近邊緣的東北向及西北向的第二層。當我在畫這個圖示時，我仍不時地，將我的視線，從我的第一個「初階入門」的角度，到每條我加入的線條角度，來回地檢視著。

❺

6.現在，看著在第三個步驟時，所畫出的東北向的方向箭頭。輕輕地描過這些方向線，這些線的角度，會停留在你的手部動作記憶中。在做了一些鉛筆筆觸的排練後，趕快將你的手，移到立方體的左邊並且畫出在轉角處後方，東北向的線條。重覆這相同的技法，在另一邊，畫下西北向的線，創造出建築物頂部的第二層。我會持續不間斷地回溯至我最初所畫的，一次又一次地加深角度線條。

❻

7.完成建築物的第二層。再次確認你底部的線條是依據方向性的。

❼

⑧. 在最高的一層畫上門，首先在兩側各畫上兩條垂直線。為了確保你的線條是真的從上到下都是垂直的，請看著你紙張的邊緣。

⑨. 將兩個在建築物頂層的門口頂部畫成曲線。

⑩. 為了創造出讓這些門，如同真實的存在於這個建築物，我們須要在這些門上加上厚度。讓我們來複習一下這個簡單的厚度規則：

如果門是在右邊，厚度就在右邊，
如果門是在左邊，厚度就在左邊。

記熟這個規則，重覆它並且練習它。這個厚度的規則，它將會經常運用在任何你將會畫的門、窗戶、洞或入口處上。將這個規則謹記在心，這將會使你在描繪複雜的繪畫時，免於感到困惑。

11. 仿傚門的外形曲線線條,來完成門。

12. 看著左側的門。用你先前畫好的東北向線條,來當成參考線,畫出左側入口處的門,位於左側的厚度。

13. 擦除在每個門底部的引導線。畫上往上推的線條。有了這個線條,你就能輕易地創造出,在每個門口的內部,都有個玄關或是房間的視覺上的錯覺。注意我是如何將這些線條,畫在剛好比每個門口底部的厚度線條,稍微高一點的位置。靠著往上推這個線條,我創造出了更多的空間感。

14. 在建築物的兩側,各畫上一個引導點。

15. 讓我們先創造出左側的斜坡。畫出斜坡靠牆的垂直邊線，然後用西南向箭頭來延伸斜坡的底部。

16. 完成斜坡的邊線。

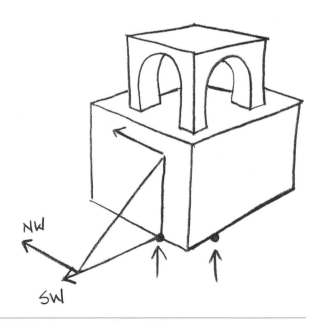

17. 用兩條西北向的線條，畫出斜坡的厚度，使它的角度與你稍早畫出的，西北向線條的角度吻合。

18. 以吻合前方邊緣的角度，來完成遠處的邊緣線(又是另一個平行線的好範例)。注意我是如何將底部的面或是斜坡，畫得比頂部的部份略為稍大一些。

你必須總是牢記著比例法則，它在你畫中的影響力。透過不斷地運用在這些小細節中，使用這些重要的繪畫法則(比例、配置、明暗、陰影，等…)，以及繪畫羅盤方位(西北向、東北向、西南向及東南向)，進而帶給了你技巧以及自信，幫助你來素描出任何物體的立體繪圖。

19. 擦除在斜坡後方的引導線。用你畫的東北向線條當成參考線，在右側畫出斜坡。切記：小心你那會使底部線條下垂的天性。別讓它下垂！

20. 畫條基底線在建築物的上方，設置你的光源處，這就完成了按透視法縮短，有著斜坡的兩層建築物。當你在畫建築物時，要用你的參考線將投射陰影的角度，正確的遵照西南向，是件很簡單的事；你只要延伸底部的線條即可。擦除任何多餘的線條或污跡，然後，你瞧，你已完成了你的第一個，符合建築學的繪圖。恭喜你！你做得很出色！

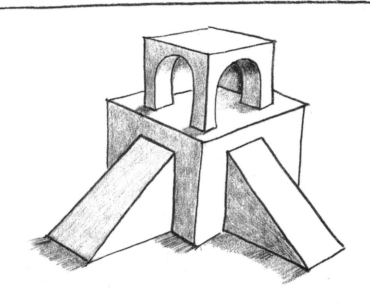

第七課：額外挑戰題

這裡有兩個富饒趣味，有著斜坡的兩層建築物的變體。在變體一號裡，我嘗試將垂直的邊往內縮。我對於這個嘗試所得到的結果，相當地滿意。你也來試試看。不論如何，在你畫的版本中，將它畫成九層高。現在，畫一個劃分為九個區域高的形式，從內縮的方式改變成向外擴張的邊。試試看改變每一層的薄度和厚度，一層減少三個切面，一層加入三個切面，一層再加入三個切面，諸如此類的。這個十分有趣的練習，它能有數以千計的可變化性。

在變體二號裡，我嘗試著將按透視法縮短的層面，改變成一個有斜坡、門、窗戶以及一些獨特地，按透視法縮短的圓柱體，依附在側邊循環台階的建築物。它看起來比它實際上還複雜。但只需簡單地以一個非常穩固及輪廓清晰，按透視法縮短的方形，來做為開頭。

切記，你所畫下第一個按透視法縮短的方形，它即是你將在這整個圖畫中會畫出的線條的樣板參考點。有了這個強而有力的開始，請好好享受複製我的變體二號，一次一個線條，一步一步來畫。現在你已經有足夠的知識及技巧，可以在不需要我幫你分解每個步驟的情況之下，就能夠自己畫得出來了。要有耐心，慢慢來，還有呀，要享受其中的樂趣。

（一號）

（二號）

學生範例

看一些學生們的範例來激發一些靈感吧！

Julie Einerson

Suzanne Kozloski

Julie Einerson 運用了幾個在這一課裡的準則，
在這幅水療池的素描中。

Marnie Ross

Marnie Ross 運用了她正在萌芽中的繪畫技巧，
表現在所繪製的教堂中。

Michael Lane

第八課

無尾熊

今天，讓我們暫且在箱子及結構上的畫法上喘口氣，然後來畫一個由我們憑空想像出來的無尾熊。這一課，是經由許多年前，我在澳洲學校的巡迴教學中，所得到的靈感。

當然，在每一個恰當的時機，我必須在我的素描本／日誌中，畫出從未出現在裡面過的動物。然而，當然我就必須教整個班級的學生，如何用「九大繪畫基本法則」，來畫出這些美好生物的立體繪圖。在這一課裡，我們將會先畫一個漫畫手法的無尾熊。在這一個課程之後，我鼓勵你上網去搜尋三張真實的無尾熊照片，並且用我們現在即將要學習的技巧來畫它們。

1.用非常輕的筆觸，畫出一排三個圓形。

2.在第一個圓形上，沿著曲線畫少許的小筆劃，藉此來創造出外緣有著「輕柔軟毛」的肌理。

3.繼續在第一個圓形，用更多沿著曲線的小筆劃，填滿圓形的左側，創造出以肌理做為明暗的錯覺。你能用肌理來做為物體的陰影部份。

4.在第二個圓形的外緣四周，畫下陡直的線條，創造出鋒利尖刺的「觸覺」感。

5.放置你的光源處在你頁面中的右上方角落處，並且再加入多幾排的尖刺在整體外形的左邊。

6.潦草的在第三個圓形上到處塗。創作出猶如一球被烘乾的棉絨，亂七八糟的外觀。繼續探索這個肌理，將它當成明暗手法的構想。

7. 輕輕地描繪一個圓形來做為開頭。

8. 輕輕地描繪耳朵。

9. 輕輕地畫個往下傾斜的肩膀。

10. 當你畫下「錐形」鼻子時，一定要留下一個小小的白色區域。這創造出富有光澤的鼻子。當你在畫其它動物：貓、狗或熊時，也做同樣的事。

11. 留下一個小白點在每個瞳孔中，將反射端的構想搬到畫無尾熊的雙眼上。

12. 讓我們更仔細一點的看耳朵的部份。現在在無尾熊的耳朵上，畫出耳朵頂部的邊緣，「耳輪」。

← 耳輪

⑫

13. 畫出重疊線條的「耳殼」。

← 耳殼

⑬

14. 畫出位於耳朵底部的凸塊，這就是「耳珠」。

← 耳珠

⑭

15.重覆這個耳朵的結構,在右邊的耳朵上。

16.回頭去看你在這個課程開頭時,所畫的毛茸茸的球。留意你自己在和鋒利尖刺感的球體相比較之下,是如何創作出軟毛的輕柔感。在無尾熊的外圍輪廓線上,畫出輕柔、毛茸茸的肌理。

17.運用更多毛茸茸的肌理來繪出無尾熊頭部、耳朵及身體的陰影。加強下巴及耳輪頂部線條下方的下方陰影。

第八課：額外挑戰題

現在你已成功地畫了一隻可愛的小無尾熊，為什麼要就此打住呢？去畫一大群的無尾熊吧！自得其樂一下。用許多重疊及比例法則，在最鄰近你的無尾熊上，畫深並且使它的輪廓線分明，讓它在你觀看者的視線中，被拉出得更靠近些。

現在看一下我的素描本內頁，來給你一些如何畫一大群無尾熊的構想。

這裡有一個構想：上網去找三張在大自然中拍攝的無尾熊照片。注意它們的耳朵和鼻子在真實世界中看起來的樣子。使用在這一課中的重要概念 —— 肌理、明暗及重疊法，用更小、更寫實的耳朵及鼻子來畫另一隻無尾熊。

Suzanne Kozloski 用了在這一課中的重要原則，來畫出更寫實的無尾熊。

學生範例

輕柔軟毛　鋒利尖刺　濕濕的？　橘子皮

棉絨　粗糙的樹皮　網狀紗門

輪胎痕　蜘蛛網狀　安全玻璃裂痕　螺旋形

被削掉的金雞納樹皮　木頭

海綿狀　葉片狀　眼球狀　球體上的一個洞

機織織物狀　星狀　多圈的　雲紋的

Ann Nelson

Marnie Ross

Kimberly McMichael

第九課

玫瑰

讓我們畫一個簡單的碗形，來為我們即將畫的玫瑰，做個暖身。我常告訴我的學生們，音樂家們以彈奏音階，來做為暖身，運動家們以伸展肌肉，來做為暖身，而藝術家們，則是以畫出幾個簡單基礎的形狀、一些堆疊的桌子、一些重疊的球體，亦或是一碗可愛的營養穀片，來做為暖身！

1. 畫兩個彼此水平相對應著的引導點

2. 用一個按透視法縮短的圓形來連結這兩個點。

練習一次畫出六個按透視法縮短的圓形，使用引導點，就像我做的一樣。

3. 畫出碗身。

4. 設置光源處於右上方，用西南向的引導線，畫出投射陰影。畫下基底線。用從深至淺的調合來做出碗的陰影，創造出一個已經調合好明暗的光滑表面。

5. 在你畫在玫瑰之前，我想要向你介紹一個重要的概念，我稱它做「窺視」線。這個在一條小的、重疊的線上的微小細部，它解釋了褶層或皺紋將帶來的強大視覺效果，使玫瑰的花瓣，看起來立體地環繞在花蕾的四周。為了讓你熟悉這個概念，我們用最有趣的活動「波紋狀飄揚的旗子」來做為練習。

5a. 畫一個垂直的旗桿。

5b. 畫兩個引導點。

5c. 畫出四分之三的按透視法縮短的圓形。

5d. 畫旗子的垂直厚度。

5e. 將鄰近旗子底部的邊緣，彎曲的比上方的線條還多。旗子的底部在視線上是離你較遠的，所以，你須要扭曲它，將它彎曲的比頂部邊緣更多一些。

彎曲的更多一些！

5f. 畫出「窺視」線，這是個在練習中，最重要的一條線。這個微小的一筆劃，將突破這個繪圖，也包含了強大的視覺影響力。它同時運用了重疊、配置及比例法則。

窺視！

5g. 讓我們來試畫一個相反的。

5h. 畫出兩個引導點來畫出按透視法縮短的圓形。

5i. 畫四分之三的按透視法縮短的圓形，但是這一次，請將旗子頂部的邊緣，朝向你的方向畫弧線。

5j. 從各個邊線畫出垂直厚度的線。確定你有將鄰近你的那一個邊緣的線，畫的較長一點，使它顯的較近。

5k. 彎曲旗子底部的線條。記得將它彎曲的比你想像的還要再多一些。

5l. 將後方的線向上推。你要將這條後方的線，彎曲成與你剛才畫出的線條相反的弧度。將後方的線條彎曲的比頂部的邊緣弧線，稍微多一點。

畫長一點

將這個向上推！

5m. 現在，讓我們應用這整個按透視法縮短的圓形，來捲起一面旗子。先畫出另一個旗桿。

5n. 畫兩個引導點，並且畫下朝向你彎曲的弧線。

5o. 開始朝內盤旋這個按透視法縮短的圓形。

5p. 完成螺旋狀圓形。

5q. 畫旗子垂直厚度的邊。

5r. 將鄰近旗子的底部邊緣，彎曲的比你已畫好的上方頂部邊緣，還要再長一點。

5s. 將那後方的線向上推，畫一弧線。

5t. 在每一個內側的邊緣，畫下在這整個畫作中，很重要的窺視線。

5u. 畫一些非常深的陰影。一般來說，若你能在小裂痕、裂縫、隱蔽處及縫隙處，多注入一些陰影進去，你就能在你的繪畫中，創造出更多的深度。之後完成明暗的調合。

我知道在這一個來說，那是有點份量的暖身練習。你做得很好，也很有耐心的配合著畫出碗，以及三個分開的旗子。我們現在將會使用你剛才學會的技巧，來畫玫瑰花。

6.畫一個按透視法縮短的碗，並且加上莖。

7.在玫瑰碗(了解這個雙關語嗎？)的中間，畫出一個引導點。

8.開始用螺旋線條畫出一個圓形玫瑰花瓣。

9.繼續的畫螺旋狀，並且維持這些螺旋狀的圓形是被擠扁的。這將會形成立體的玫瑰花蕾。

10.在花瓣的中心區完成螺旋的線條。擦除多餘的線條。

11.使用第一條窺視的厚度線條，畫出玫瑰花瓣中心區的厚度。

12. 畫出下一個在外圍的窺
視線。

13. 畫出之後的厚度線。

14. 畫下非常深，非常小的
隱蔽處與縫隙的陰影。注意，
我甚至將沿著玫瑰花瓣邊緣
的地方都畫深了。

15. 將光源處設置在右上方，並且調合明暗在每個光源對比處的曲線表面上。畫幾個莿在莖
上面，並且畫出葉子。

第九課：額外挑戰題

看一下我的素描本內頁，藉此來激發你畫出一整束花的靈感。
試著自己畫出這一束六朵的玫瑰花。

第9課　　紐澤西州，愛迪生鎮
　　　今天早上，有８５０人在我的工作室畫這個
　「玫瑰」及「無尾熊」＋「球體」，他們做得很棒！
　　　邀請找明年再回去，連續七年了！

＊確定沙袋送達
＊去取貨
＊安排好電腦公司

玫瑰花的基座
與布料皺紋、
旗子的波紋狀
及紙張捲軸相
似

也是個奶油缽

罌粟花？

學生範例

　　看著這些學生們在這一課中的美好畫作，並從中獲得激發你去練習的動力！去畫吧！去畫吧！去畫吧！

Tracy Powers

Michael Lane

Marnie Ross

第十課

圓柱體

在前幾課中，我們已成功地征服了球體，以及它的數種多變性。並且我們有自信地畫出立方體，以及它的數種多變性。在這一課裡，我們將要征服另一個建築物的構成要素：圓柱體。

1. 請畫下兩個引導點。

2. 畫一個按透視法縮短的圓形。

3. 用兩條垂直平行的線，畫出圓柱體的側邊。

4. 彎曲圓柱體的底部線條，確定你有將底部的線條，彎曲的比頂部相對應的線條來得多一些。

5. 畫出在後方的兩個圓柱體，你要將引導點，設置在第一個圓柱體左側中心處的上方。

比例　　配置

6. 完成按透視法縮短的圓形。

7.畫第二個圓柱體的側邊。將右側的邊使用重疊法則，塞進第一個圓柱體的後方，它將創造出深度的錯覺。

8.彎曲第二個圓柱體的底部線條。確定你有將這條底部的線向上推，並且是畫在第一個較近的圓柱體後方。你能看見右圖在第一個圓柱體左側的位置，放入了一個配置線條的引導點。

9.在第一個圓柱體，右側中心處上方，利用引導點，畫出第三個圓柱體。

10.畫按透視法縮短的圓形。留意第二排的圓柱體，它們是如何畫的比第一圓柱體稍微略小一點。用重量、比例及配置法則，完成第三個圓柱體。

11. 畫下基底線並且設置你的光源處。接著,我喜歡以畫深、小的、暗的隱蔽處與縫隙的陰影,來做為我開始進入明暗程序的開頭。

SW

SW

12 完成這三個圓柱體的繪圖。在你的光源對比處,加上投射陰影以及調合明暗。確定你有使用西南向的引導線,來正確的畫出投射陰影。

第十課:額外挑戰題

好了,現在我們已準備好,要開始將在繪畫課程中的所學,運用到真實的世界中。到你們家的廚房裡,找出尺寸相同的三個濃湯罐頭、三個鐵鋁罐裝汽水,或是三個咖啡馬克杯。將這些放置在你的廚房桌子上,並將它們排列成如同我們剛才畫那些圓柱體的位置。

坐在你的靜物畫前方的椅子上。注意到罐頭的頂部,它與我們所畫的按透視法縮短的形狀,不太一樣。這是因為你的視線高度,相較於在圖畫中所假想的視線高度,還要高出很多。將你自己推離桌子一點,並且降低你的視線高度,直到罐頭的頂部看起來符合我們剛才所畫的。用你的視線高度來做一下實驗,將你的雙眼視線移動至甚至更低到你看不見罐頭頂部的位置。

現在，請站起來並且觀看著按透視法縮短的罐頭頂部，出現了什麼變化。它們擴張了；它們展開到了幾乎整個是圓潤的圓形，這全是因為視線高度所影響。

充份了解「九大繪畫法則」，它將使你有技巧的畫出任何在你生活周遭所見的物體，或是在何何情況下所創造出的假想物體。現在，請隨手拿九個罐頭或馬克杯（尺寸不同也可以）。以任何你想要的形式，將它們放置在廚房桌子的尾端。帶著你的鉛筆及素描本，坐到廚房桌子的另一端。注視著你的靜物畫。畫出你所見的。請隨意地，看你要不要放置一個箱子在罐頭的下方，來提高它們的位置高度至一個更有按透視法縮短的觀看點。

當你畫下你的雙眼所見時，你將會認清你在這些課程中所學過的字詞。你將會開始發掘這「九大繪畫法則」，它是如何真正的被運用在現實世界裡，讓你能將所看到的物品，畫在你的素描本上。

這裡有個十分重要的重點：在每個你由真實世界，或由你的想像力創造出的立體繪圖，你將會沒有例外的運用到，九個法則之中的兩個或兩個以上的法則。在這一課裡，我們運用了按透視法縮短的、重疊、配置、比例、明暗，以及陰影法則。

照片由 Jonathan Little 攝

學生範例

看一下學生 Susan Kozloski,她是如何在她的畫作中,探索改變視線的高度。

第十一課

進階圓柱體

在這一課，我將探索畫出一個多重圓柱體的都市景色，它所帶來的有趣視覺效果。在這個繪圖裡，我們將會練習重疊、按透視法縮短、調合明暗、陰影，以及隱蔽處與縫隙的陰影法則。當我們在練習這些技巧的同時，我們也將突破以及拓展我們對這「九大繪畫法則」的認知。看一下上一頁，本課的圖示。

1. 畫一個佔去你整個素描本內頁的大框架。有時，將你的繪圖放在一個畫出來的框框內，是一件很好玩的事，就像我在我自己素描本內頁中的無尾熊、球體，以及這些圓柱塔的畫作一樣。

2. 使用引導點畫出第一個按透視法縮短的圓形。

3. 畫出更多按透視法縮短的圓形，將一些畫大，一些畫小。

4. 當你繼續在畫更多按透視法縮短的圓形時，請確定你有將一些圓形，配置在框架中較高的位置。

譯註：DC 漫畫（DC Comics）是美國的一家漫畫出版公司，前身是成立於 1934 年的國家聯合出版公司（National Allied Publications）[1]，現為美國漫畫與相關媒體市場中最大以及最成功的公司之一。

5. 多畫幾個按透視法縮短的圓形在框架的位置。這些微微探出的圓柱塔，它們擁有很好的視覺影響力。在我的學生之中，有幾個人從事於 DC 漫畫以及驚奇漫畫公司[譯註]的插圖工作。我總是從他們頭腦裡的想法中，挑出一些技術來與我的學生們分享。我一直重覆地聽見最有價值的花絮，大概就屬將物體稍微地畫超出框架一點的技法。

6. 在位於最低處按透視法縮短的圓形上，畫出往下的垂直邊。當你在畫一個像這樣整個景色的畫時，先畫上位於圖畫中，最低處物體的細部。為什麼呢？因為，位於最低處的物體，將會在圖畫中，重疊在每個物體上。

7. 持續在最低那一排的圓柱塔上，畫出往下的垂直邊。

8. 專心於重疊法則上，畫出每個按透視法縮短的圓形中，重要的窺視線。

噢…一個無法辨識的飛行圓盤！

譯註：驚奇出版公司（Marvel Publishing, Inc.，又譯漫威出版公司），普遍稱為驚奇漫畫（Marvel Comics，又譯漫威漫畫），是一家美國的漫畫公司。

注意：避免將兩個圓柱塔的邊像在左圖這樣，畫成對齊的。

假如發生了這種情形，只要稍微將圓形擴大一點，確定它是足夠大到重疊在其它圓柱塔的後方或前方即可。這個「補償」物體，讓它剛好為足夠的大小，而不讓邊緣線條漸漸消失，這個構想，是個很少但卻很有幫助的訣竅，你可以把它加入至你的繪圖工具箱中。

❾.完成全部的圓柱塔，從框架中最低處移動至最高處。

小提醒：當你在畫這些圓柱塔時，有一個你也許會遇到的小問題。你在繪畫的那隻手，它會當你在將手移動至高處畫圓柱塔時，將你位於較低處的圓柱塔弄糊。有一個簡單又實際的解決之道，就是放置一小張乾淨的描圖紙在你整個已繪好的部份上方，將你的手放置在這描圖紙的上面，並且再接著畫下一排。

❿.完成剩餘圓柱塔的明暗調合。

第十一課：額外挑戰題

在那有著「如高塔般高聳的成就」之後，讓我們將習題，回到練習按透視法縮短的圓形比例、配置、明暗、陰影及厚度上。讓我們來畫一大片的坑洞吧。由於這些按透視法縮短的圓形是在「地表上」，所以這些坑洞的厚度將會是位於按透視法縮短的圓形的頂部。這是個好玩的挑戰。好好享受吧！

學生範例

看看這些學生們是如何延伸他們的想像力，以及繪畫的技巧。

Tracy Powers

Michael Lane

Ann Nelson

第十二課

用立方體構圖

讓我們簡潔扼要的重述一下我們在這三十天的旅程中，目前到達的地方。你已能熟練的畫出調合好明暗的球體、多重球體以及堆疊的球體。你已學會了如何畫立方體、變體的立方體、多層的立方體建築物，以及用桌子堆疊成的高塔，還有，最重要的是，你知道如何運用繪畫的羅盤方位：西北向、西南向、東北向，以及東南向。現在你將會使用這些技巧，來畫出更多現實生活中實際存在的物體。在這個章節裡，你將會以畫一間房屋來做為開端；然後你將會畫一個信箱。

1. 用非常輕的筆觸，輕輕地畫一個立方體。

2. 在立方體底部的右邊邊線中間處，畫上一個引導點。

3. 從這個引導點，往上輕輕地畫一條垂直線。這將會是創造出房屋屋頂的引導。

4. 連接前方屋頂的斜面。留意靠近你的斜面是如何比位於你較遠的斜面，還要長一點。

5. 用你已畫出的線來當成參考，畫出屋頂頂部，注意你沒有將這條線的角度移動地太高。為了避免這個情況發生，請回去參照你最初畫的往西北向的線條。

❹

❺

噢，不！哎呀太高了！

❺b

與前方的
傾斜角度吻合。

⑥.用與屋頂前方邊緣吻合的傾斜度,畫出較遠一側的屋頂。當我在畫房屋時,我發現了,假如將較遠一方的屋頂邊緣,傾斜的比較鄰近的屋頂邊緣還要小一點,那將對於創造出立體感,有很大的幫助。

　　這只是雙點透視法中,視覺錯覺的一部份。我們將在稍後的章節中,實際演練更多透視法的法則。

　　現在,花短暫片刻的時間來想一下這件事:你已經有效地使用這個雙點透視法的專門技巧在你的立體繪圖中,而你甚至都沒有發覺呢!

在三十年的繪畫教學期間，我已學會了最好的方式，來向學生們介紹畫立體畫將帶給他們的興奮感，那就是提供他們立即的成功。立即的成功，它激起了樂趣、熱忱，甚至更多的興趣。有了更多的興趣，就激發了更多的練習。更多的練習，就建立起了信心。而信心，則使學生們渴望再學習更多的心。

7.在房屋上方畫基底線，並且設置你的光源處。擦除多餘的引導線。

8.用你已經畫好往西北向的線，來當成引導線，輕輕的描繪用木瓦蓋的屋頂。畫出西南向的引導線，在地面上加入投射陰影。沿著屋頂基底，畫深它的下方陰影。你將它畫得愈深，你就愈能將牆壁凹進屋頂下方，將它在圖畫中變得更立體。

⑨.完成這個簡單、用木瓦蓋屋頂的房屋，將靠近你的木瓦畫大一點，並且隨著移動至屋頂的較遠處時，縮小木瓦的大小。畫窗戶，並且保持線條與門的外表邊緣線條相互平行。相同的構想，也運用在畫門時。畫出與中心處以及房子右側線條符合的垂直門邊。我也潦草地塗畫了一些矮樹在房屋的兩側。去做吧！灌木叢和矮樹是有趣的細部添加。

⑩.加入窗戶及門的厚度。畫出明暗，來完成畫作。做得好！你已經畫了一個很棒的在大草原上的小房子。

第十二課：額外挑戰題

Michele Proos

看一下我的學生，Michele proos 的信箱畫作。試著自己畫出這個信箱。用一個立方體來將它轉換成一個信箱，做為這個畫作的開始。在立方體的左側或右側，塑形成信箱的正面，但這全看你自己想要怎麼畫。接著，注意靠近信箱正面的邊緣，它是如何比較遠處的邊緣還長。這又是另一個比例法則如何創造出深度的例子。畫出樁柱以及信箱的細節。看著深暗的下方陰影是如何將樁柱推入信箱的下方。用更多的細節來完成你立體的信箱。加些小細節，如郵政的旗幟、手把、街道地址，以及木頭的肌理。好好地完成這個繪圖吧！

學生範例

Kimberly McMichael

第十三課

進階房屋

這堂課程，你能從中學會如何畫出更精細複雜的房屋所需的技巧。

1. 在這個步驟裡，先重畫一個在第十二課裡學會的簡單房屋繪圖。

2. 使用你西南向的線條當成參考的角度，畫出左邊區域房屋的地表線。

3. 將你的視線持續地核對西南向的參考線。現在，快速的畫出下一條西南向的線條，來形成牆壁的頂部。

4. 畫出房屋中鄰近你的角落的垂直線，並且以西北向的線，畫出左側的底部。

6.畫另一邊左側牆壁的垂直線。畫一個引導點在這面牆的底部中心處。

7.從你的引導點往上畫一條垂直的引導線，來設置屋頂的頂端。

8.畫屋頂的尖端，確定你將較靠近你的邊緣，明顯地畫得比位於後方的邊緣還大。用西北向的線來完成屋頂。擦除多餘的線條。

9.用你已畫出的線條來當成西北向及東北向的引導線，輕輕地用引導線畫出用木板釘成的屋頂。加上門、窗戶，以及車庫。再一次地叮嚀你，請確定每個細部的元素都有與西北向、東北向、西南向，以及東南向的線條對齊。

10.完成囉！但還有一些細部的描繪，畫出明暗、陰影，以及在屋簷下非常深的下方陰影。
放手去畫它。你已經能在只用少許引導線之下，就可以畫出房屋。所以，你也能描繪出幾棵
樹、矮樹叢，以及再加上我們在第十二課中畫的超棒信箱。

第十三課：額外挑戰題

　　在你試著自己畫這個之前，我想要你先描過這個建築物三次。「什麼！」你驚訝及震驚的驚呼著。「描它？但，那是一種欺騙的手法呀！」不，不是的，我不同意你這麼認為。

　　三十年來，我一直向我的學生們宣導，並總是鼓勵他們去描摹圖畫。我鼓勵他們去描摹超級英雄漫畫、星期天刊載的漫畫圖畫，以及雜誌上的臉、手、腳、馬匹樹木，以及花朵的照片。描摹是一個很棒的方式，它使你真正去了解這些如此多的線條、角度、曲線、以及形狀是如何拼湊在一起，來形成一個圖像。回想在文藝復興時期的優秀藝術家、畫家、雕刻家，如拉斐爾、李奧那多，以及米開朗基羅，他們全部都以描摹圖畫，來幫助他們學習如何繪畫。我與那些在迪士尼、皮克斯，以及夢工場的同事們討論過這個老掉牙的美術教育問題。他們每個人都毫不遲疑地回應了，藉由描摹繪圖，真的能在他們就讀高中及美術大專院校的時期，幫助了他們學習如何繪畫。

kimberly McMichael

第十三課：額外挑戰題 2

關於這個挑戰題，請連結到我的網址：www.markkistler.com，並且點選教學影片中的「豪華房屋第二級」的選項。（當你在繪畫這個圖時，準備好要在電腦上按很多次暫停鍵的心理準備。）

Kimberly McMichael

學生範例

看一下幾個學生們的繪畫，並將他們各自畫作中不同的獨特風格，與你的繪畫做個比較。

Michele Proos

Suzanne kozloski

第十四課

百合花

這一課將會突顯出一個簡單但重要的線條：s曲線。在你結束這一個課程之後，到你家的附近走走。我要你帶著你的素描本，並且寫下／素描出六個含有s曲線的物體（樹幹、窗戶的布簾、花莖、嬰兒的耳朵、貓的尾巴）。你將會驚訝的發現，一但你一睜開你藝術家的眼光，它們竟是如此的顯而易見。這個練習會幫助你注意到s曲線在我們真實的世界中，有多麼的重要。

1. 用一條優雅的 s 曲線來開始畫第一朵百合花。

2. 將另一條稍小一點的 s 曲線，塞到第一條曲線的後方。

3. 將你從稍早課程中，所學到關於如何畫出那些按透視法縮短的圓柱體的方式，帶到這一課來，畫一個開放的，按透視法縮短的圓形來創造出花瓣。

4. 畫花瓣的尖頂邊緣。逐漸地將邊往下漸減變窄，來畫出鐘狀的花朵。漸減變窄，是繪畫中十分重要的構想之一，你將會開始在每個地方都注意到它的存在。

5.畫鐘狀曲線的底部。在此，我們用了輪廓線的概念。彎曲輪廓線來使形狀的輪廓分明，並且給了它體積感。

6.畫一些 s 曲線來創造出葉片的頂部。

用「s」曲線來
完成葉子！

7.用稍微較誇張一點的 s 曲線來畫出葉片底部。留意我是如何用一些在玫瑰課程裡的曲線，將葉片尖端的地方塞到後方去。確認你要設置的光源處，並且畫深隱蔽處與縫隙的陰影。

畫深 隱蔽處與
縫隙的陰影！

8. 為了要完成明暗，請用你調合明暗的紙筆，逐步地從深至淺的橫越花朵彎曲平滑的表面來調合明暗。

9. 再加入幾朵百合花，創造一束可愛的花束吧！

第十四課：額外挑戰題

看一下這個簡單變種的玫瑰及百合花。畫幾個這些，然後緊接著創造出一打獨於你自己原創獨特的變體。

百合花的變體！
試試這個……

創造出一打屬於你自己原創獨特的變體！

第十四課：額外挑戰題 2

帶著你的素描本到你家、花園、或辦公室的四周蹓躂一下，然後記錄寫下或畫下你在哪裡看見 s 曲線及漸減變窄的線條。

學生範例

　　我超喜愛這個學生所畫的範例。參考一下，並且保持被激起去繪畫的動力，去畫、每天畫！

Suzanne Kozloski

Michele Proos

Tracy Powers

第十五課

管形

要有效地畫出彎曲的管狀物體，像是火車、飛機、汽車、樹、人，或甚至是雲，你須要先掌握住輪廓線。輪廓線在當你畫人形時是格外的重要。

輪廓線包裹著一個彎曲物體的四周。它們賦予了物體體積及深度，並且使物體的位置明確。物體從你的眼前移走亦或是朝向你眼前來呢？物體是往上折彎亦或是朝下扭轉呢？物體是否有皺紋、裂縫，或是一種特定的肌理呢？輪廓線將能解答這些問題，並且它帶給你的是更多關於視覺上的線索，來理解物體在你的紙上，是個立體的圖形。在這一課裡，我們將會練習如何用輪廓線來控制管形的方向。

WARD Makieiski

1.畫一個「繪畫方位參考立方體」。

2.用繪畫羅盤方位的東北向線條來當成參考線，輕輕地畫出一條東北向的參考線。

3.畫個引導點來定位按透視法縮短的圓形管形末端。

4.畫出管形末端的豎立圓形。

漸減變窄

5.用你已經畫好的東北向線條來當成參考線,畫出管形的厚度,將這條線由圓形最頂端開始畫出。注意圖示中,這條線是如何比底部的線,稍微更傾斜一點,使管形在從你的視線遠去時,漸減變窄。

❺

6.將管形遠處末端,彎曲得比鄰近的邊緣稍多一些。這是比例法則,它不僅只是使物體變小成像它們是從你視線遠離的樣子;它也會扭曲影像。因此,較遠的邊緣比鄰近的邊緣還要彎曲得更多。

❻

7.開始畫鄰近的輪廓線在管形的表面上。注意,這些輪廓線在當你移離你視線愈遠時,就要彎曲得更多一點。

❼

8.完成輪廓線。繼續將它們在移離你視線愈遠時,將它們彎曲得更多一點。

❽

9.為了創造出空心管狀的錯覺,請畫出內部的輪廓線。請注意這些內部的輪廓線,也須要在當它們移離你視線愈遠時,將它們畫得更彎曲一點。

❾

10.設置你的光源位置。用你的內部輪廓線曲線,加上明暗在管形的內部。

❿

11. 用東南向的引導線畫出投射陰影。

12. 用曲線的輪廓線來畫出管形的陰影部份。這個以輪廓線來畫明暗的技法，在創造出肌理及立體形狀來説，是個極好的方式。

13. 用西北向的引導線畫出第二個管形。先畫出一個引導點，再畫豎立圓形。接著畫往東北向縮減的管形厚度，畫輪廓線在管形外部。要畫出這第二個管形的陰影，光源處放在右上方，並且在光源的對比處畫上陰影。

第十五課：額外挑戰題

　　試試這個視覺的實驗：抓著一個空的廚房紙巾的硬紙捲軸。用一隻黑色的麥克筆在位於這個管狀物的一側，它下方約一吋的位置，從管孔到管孔畫出一整排的黑點。它將會看起來像是一排的鉚釘或是拉鍊。現在，小心地從硬紙捲軸四周的每一個點畫出環繞的線條，然後再回到同一個點。將你的筆放置在點上，然後就將硬紙捲軸朝遠離你的方向繞動，這樣是較容易做的方式。重覆這個步驟，直到你畫了一些環狀在這整個硬紙捲軸上。

水平地握著這個硬紙捲軸在手臂距離眼前的位置。所有你畫的環狀線條，將會顯得像是垂直的線條。慢慢地將硬紙捲軸的一端轉向你的視線。只要轉一點點就好。注意，這原本看來垂直的線，現在是如何被扭曲成輪廓線的線條。用這個硬紙捲軸來做一點實驗，將它往前往後的扭轉。現在，請將硬紙捲軸折成一半，並且做一樣的前後扭轉。很有趣，不是嗎？看看現在輪廓線是如何以不同的方向，爬越這個硬紙捲軸的呢？在下列圖示中，是我素描本內頁的長而彎曲的管狀物。注意輪廓線是如何控制了這個管狀物的方向。

1. 現在，我將示範用輪廓線如何呈現推入和拉出表現上的本領。在第一個圖像裡，我想畫出左腿看起來是朝你移動，而右腿是朝你移走的樣子。看著我下圖的範例，並請你跟著畫這個重要的練習。

2. 我們現在要將第二個相同圖像的輪廓線，畫成反向的。僅僅只用了輪廓線，我們將能夠創造出圖像是往不同方向移動的立體錯覺。

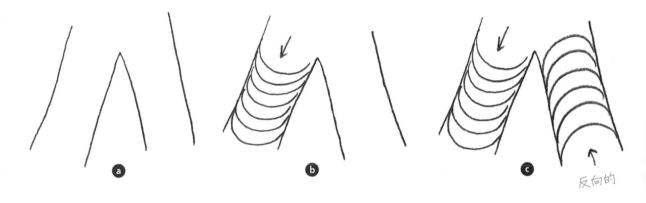

第十五課：額外挑戰題 2

　　我一直都很喜歡米其林輪胎的商業廣告。這個以輪胎堆疊而成栩栩如生的人物，對我來說，比起輪胎，他更像是代表了雪人或柔滑的冰淇淋生物。不管怎麼說，這個米其林人物是個非常好闡明形狀及方向的範例。去上網搜尋「米其林人物」，看一下這個用輪胎構成的傢伙。有了這個圖像在你的腦海中，就讓我們來創造屬於我們自己的輪廓線小孩吧！我們將會畫出兩個肩並肩的輪廓線小孩，來展示出輪廓線的力學動力。

1. 輕輕地描繪兩個小孩的軀幹。

2. 描繪出雙腿，並且試著將這些原始的細節，儘可能地畫得完全相同地，只要反向的畫按透視法縮短的圓形，來表示「朝你跨步」的腿。

3. 描繪兩個小孩們完全相同的雙臂。

4. 好好的玩一下，將雙臂畫得向外擺盪，及雙腿跨步的模樣。在手臂及腿上，畫往相反方向的輪廓線，在你的繪圖中，創造出完全不同的推入及拉出的感覺。

你可以花了好幾天的時間，來做這個輪廓線的實驗。看一下一些學生們的範例。

學生範例

Tracy Powers

Suzanne kozloski

Suzanne kozloski

Suzanne kozloski

第十六課

波浪

一個有趣的方式，來運用你剛在第十五課中所學會的輪廓線，那就是用它來畫一個立體的水波浪。

1. 一開始，讓我們來描繪一個「繪畫方位參考立方體」，以便清楚地看見繪畫羅盤方向的角度。

2. 輕輕地畫一條西北向的引導線。

3. 描繪一個按透視法縮短的圓形，並開始來塑造出波浪的捲曲狀。

4. 用一條淡淡的，再一次同樣是西北向的引導線，來將波浪頂部的捲曲度漸減變窄。

5. 畫一個引導點在捲曲處。

6. 跟著捲曲的曲率來創造出一條「流動的」線。

7.好了，現在開始變得非常好玩了。我們想要創造出水縮捲在波浪邊緣上方的錯覺。讓我們用西北向的引導線來畫這個。擦除你多餘的引導線。

8.開始沿著西北向引導線，畫出泡沫般的泡沫。

9.一路畫泡沫到最後方。注意我是如何朝向後方擴大泡沫迷霧的範圍。這是因為實際的「管狀」波浪是很快崩垮的，它會從前方開始剝落。

10.開始用流動的輪廓線，由頂部向下的塑造出波浪。這些線條在它們漸漸縮進圖畫中時，將它們愈畫愈彎曲。

11.完成全部頂部邊緣部份的彎曲輪廓線。

12.讓我們畫深在泡沫後方的隱蔽處與縫隙處，來使泡沫的輪廓分明。

13.繼續畫更多的細節在波浪的底部。畫出多一點流動的輪廓線。

14.畫幾個西北向的引導線。這些線條將會幫助你畫出波浪表面的光線反射及閃爍的微光。

15.用深暗及清晰的線條，畫出波浪的外部線條。在波浪邊緣下方畫深陰影。確定你有將它往下調合，在愈朝向反射光線的區域時，就畫得愈淺。

加入動作的線條來完成圖示。動作線是個迷人又有趣的線條，它能使你的觀看者，在視覺上被你的畫作吸引。你看我的動作線是如何流動在波浪移動的方向。畫這些流動的線條在你的波浪上。

第十六課：額外挑戰題

讓我們帶著已經在畫波浪中學得的技巧，運用它們在另一個有趣的繪畫裡：快速移動的雲煙。練習畫重疊的泡沫、畫深凹處(隱蔽處與縫隙)，以及練習畫動作線。

學生範例

看一下這些學生們在這個波浪課程中的繪畫。

Marnie Ross

Michele Proos

Marcia Jagger

第十七課
波紋狀的旗子

在接下來的兩個課程裡，將會是在對於學習如何畫旗子、捲軸、窗簾、衣服、覆蓋傢俱的罩子……等來說，是很棒的課程。室內裝潢設計師、戲劇藝術指導及時尚設計師們，都必須精通於繪畫流動的布料。

這一課運用了許多「九大繪畫法則」很棒的練習活動。這些法則全部都互相配合著。

按透視法縮短的：旗子頂部的邊緣，是用按透視法縮短的圓形扭曲而成的。

重疊：一部份的旗子折疊在另一個部份的前方，使用重疊法則來創造出近與遠的感覺。

比例：一部份的旗子畫得比另一個部份還大一點，創造出視覺上深度的突出感。

明暗：將在遠離光源處的旗子部份，畫得比其它的部份還要深一點，創造出深度感。

配置：將部份的旗子在紙上的水平面畫得比其它的部份還低一點，創造出近與遠的感覺。

1.先畫一根高的垂直旗桿來做為開始。

2.畫三分之一的圓形。保持它壓扁的形狀。

3.描繪三個按透視法縮短的圓柱體併排在一起，就如同我在下圖的圖示中畫的一樣。現在，沿著這些圓柱體的頂部邊緣，畫出旗子的頂部。

4.重覆再畫幾次，擴大旗子頂部的邊緣。將多餘的線條擦去。

5.先用垂直的線條從每個邊緣，往下畫出全部的厚度線條。

厚度線條　　厚度線條　　厚度線條

6.畫出每個後面的厚度線條，確定它們的末端消失在旗子後方。沒有了這些線條，你的繪圖將會有視覺上的失敗，所以，請小心地仔細檢查有沒有少畫了任何一條後方的邊緣線條。

7.畫底部的邊緣朝向你的視線彎曲。現在先別管後面的空間。記得將這些線條彎曲得比你認為的還多。

⑧.在你要畫後面的厚度線條之前，想想這個波紋狀旗子的視覺邏輯。你正在創造旗子從你視線看來是摺疊收攏的，所以視覺上的邏輯，就認定了後方的厚度必須是從你的視線推離的。我們用配置法則來達到這個效果：假如它看起來不對勁，那麼它就是錯的。

❽ 推入　推入

❽b 假如它看起來不對勁它就是錯的。　須要被推入！

⑨.加入明暗以及隱蔽處與縫隙的陰影，來完成這面波紋狀的旗子。

❾ 用彎曲的輪廓線來畫出明暗……很棒的練習！　用輪廓線來畫明暗使圓形的形狀明確！

第十七課：額外挑戰題

你已經學會畫出一面美好的波紋狀旗子，所須要的技巧了。翻閱一下你的素描本，並且回顧一下圓柱體課程、玫瑰課程，以及這一課的課程內容。用片刻的時間來看一下在下圖中，我的素描本內頁，將這幾課的內容全部都放在一起，並且享受畫出一面超長旗子的樂趣。注意我是如何漸減變窄及彎曲，將全部旗子的厚度線條往內縮。這將會帶給你的旗子多一些特性，並且使它們在頁面上，看起來栩栩如生。

第十七課：額外挑戰題 2

對你來說，這還是不夠構成你對旗子的狂熱嗎？以下是我的兩位學生，當他們在看著我網路上的教學影帶期間，所畫出來富饒趣味的圖示。

學生範例

Marnie Ross

Michele Proos

第十八課

捲軸狀

在這一課裡，我將會特別地強調一個繪畫的概念，「額外的細節」。我要促使你畫出更多你自己創造出的細部。這個捲軸狀的繪圖，在我加入了額外的細節在其中之後，它就是波紋狀的旗子進階版。

1. 非常輕地描繪出兩個彼此稍微分開的圓柱體。

2. 用這兩個圓柱體來形成我們要畫的捲軸的捲筒，用曲線連接邊緣來畫出絲帶的部份。

3. 擦除你多餘的線條並且沿著按透視法縮短的形態，在捲軸內畫出螺旋狀，差不多像是我們在玫瑰的繪畫中所畫的。

4. 畫出全部的厚度線，將它們塞在捲軸鄰近邊緣的後方。這些小小細部的厚度線是這整個畫作裡最重要的線條。

厚度線

5.設置你的光源處在你右上方。用西南向的光線引導線來畫出捲軸左側的投射陰影。用彎曲的輪廓線畫出光源對比處的表面陰影。在你的繪畫練習時，試著將光源處放置在正上方、左上方，或都甚至將它放置在物體的下方。它將會幫助你，更清楚明瞭在光源對比處畫上明暗的概念。

第十八課：額外挑戰題

　　請畫出下圖的捲軸。結合所有運用在繪畫上的概念，明暗、輪廓、陰影、重疊、比例、配置……然後你就會有一個十分立體的捲軸，有了體積及深度，將使它在那個空間裡顯得有生氣的存在著。

第十八課：額外挑戰題2

為何要現在就停止呢？在這一個繪畫的部份只進行了三個小時而已，所以讓我們努力的撐到天亮吧！這是一個很有趣的捲軸，自從看了舊版＜羅賓漢的冒險＞卡通到了＜史瑞克＞裡，那些惡棍們在整個城鎮裡所掛出的「通緝」捲軸佈告，我就一直在畫這個捲軸。我也看見了這些很酷的捲軸出現在許多小孩子看的ＤＶＤ封面上，以及任何文藝復興時期型態的展覽會或是慶典上。我個人最喜愛的捲軸狀，其實就是＜阿拉丁＞裡那個捲起的魔毯角色。

看一下我放置在左側的素描本內頁，畫出屬於你自己的花俏捲軸吧！

學生範例

這些學生們的範例超酷的！

Kimberly McMichael

Michele Proos

Suzanne Kozloski

第十九課

金字塔

在這一課裡，你將會學習如何畫一個立體的金字塔。我們將會用下例的繪畫概念來畫出金字塔：重疊、輪廓線、明暗以及陰影。這一課也將會幫助你練習均勻地畫上單一色澤的明暗。因為金字塔的側邊都是平整的，所以它們將會需要一個一致的色調來畫明暗，不像圓柱體、旗子以及其它弧狀的表面所需要由深至淺的調合明暗。

1.畫一條筆直的垂直線。

2.往下傾斜畫出金字塔的邊，保持傾斜而下的邊所構成的角度一致，並且將中間的線條保持在較長的長度。

3.試想關於你的「繪畫方位參考立方體」，畫出西北向及東北向的金字底部線條。

4.用基底線將金字塔與沙地固定住。設置你的光源處，並且畫出投射陰影的西南向引導線。

5.現在，加入均勻的單一色調的明暗在金字塔位於光源對比處的那一側。

6. 你現在有一個看起來很棒的金字塔！你可以加上岩石石塊的肌理。但我比較想做的是沿著線條加入門。

7. 如果門是在右側，厚度就是在右邊；如果門是在左側，厚度就是在左邊。畫出厚度在右邊的門的右側。

8. 畫出厚度在左邊的門的左側。

9. 完成在光源對比處的每個邊的明暗。切記，這是平坦的表面，它須要均勻的單一色調的明暗。但是在弧形的門的右邊內側，我有調合它的明暗，因為在彎曲的表面上，會需要由暗至淺的色調。

第十九課：額外挑戰題

你可以畫出有著多重金字塔的景色。注意我是如何將一個金字塔畫在基底線的下方，而有一大群的金字塔是座落在基底線的後方，這會看起來比較遠。在這個繪圖裡，有一個十分重要的事情，那就是重疊法則是如何勝出其它八個法則。比例在這個圖畫裡根本就不構成一

個有影響力的因素。縱使最巨大的金字塔萎縮在較小的一群金字塔之中，它仍舊看起來很遙遠的位置。為什麼會這樣呢？這是因為重疊法則的影響力。我畫了所有較小的金字塔都重疊在這巨大的金字塔上，因而創造出了它在這個景象中是位於較深的位置。試試看吧！

學生範例

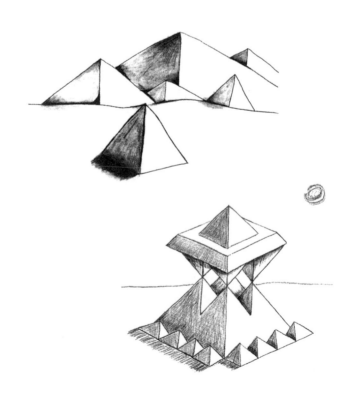

第二十課

火山口、月球表面
及一杯咖啡

火山口、月球表面及一杯咖啡，它們之間有什麼共同點呢？這是一個令人驚嘆的課程！

讓我們延伸我們的想像力，並且運用按透視法縮短的圓形在三個完全不同的物體上。在這一個課程裡，要讓你察覺到，原來在真實的世界裡，有如此多的物體都是按透視法縮短的圓形。這將會幫助你學會如何畫出立體繪畫。

在每個地方都看得見按透法縮短的圓形：水壺、馬克杯、地毯上在我電腦袋旁的一枚二十五分硬幣，牆上滅火器的頂部。請看一下你的四周，你能看見多少個按透視法縮短的圓形？讓我們運用在現實世界裡按透視法縮短的圓形，到我們的繪畫中，先畫一個火山口當做開始。

火山口

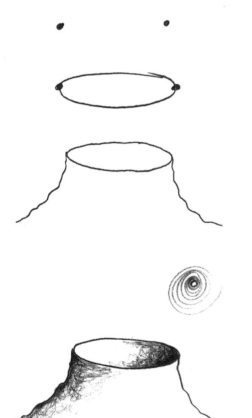

1. 畫兩個引導點。

2. 畫一個彎曲的圓形。

3. 傾斜火山口的側邊，創造出鋸齒狀凹凸不平的邊緣，並且用一點彎彎曲曲的線條，給予火山口有岩層的感覺。

4. 設置你的光源處，並且用調合的明暗來創造出光源對比處的陰影。可以利用不同陰影肌理的方式，來呈現火山口的感覺。

咖啡馬克杯

1.畫兩個引導點。

2.畫出另一個按透視法縮短的圓形。

3.將圓柱體頂部依照按透視法縮短的圓形，稍微地擦出一個開口。

擦掉

4. 稍微將咖啡馬克杯的邊，漸減變窄的往內縮。這將會替你的馬克杯增添一個獨特的格調。

5.畫一個「繪畫方位參考立方體」在這個馬克杯的下方。

6.使用這個立方體來當成參考值，開始畫出馬克杯手把的東南向引導線線條。

7.跟隨著你在手把上方已畫好的線條。多畫兩條東南向的線條。

8.用垂直線來完成馬克杯的手把，擦除多餘的線條並且
細部修飾小的重疊線條。

9.畫一個往西南向的投射陰影，並且加入一個
盤子。加上調合的明暗。

10.加入一縷揮發的蒸氣，來完成這一
杯讓人提神的爪哇咖啡。

第二十課：額外挑戰題

你已成功地完成了這一課。然而，假使你真的想要感覺到你已經抓住了這個概念，那麼，就接下去畫下一個挑戰！

畫一條彎曲的基底線來做為開始，並且開始畫出鄰近的火山口，將它們在紙上畫得較低、較大來使它們顯得離你近很多。將距離遙遠的火山口畫得小一點、高一點使它們顯得較遠。確定你有將鄰近的火山口重疊在遠處火山口的上方。注意我畫深的隱蔽處與縫隙的陰影，是如何將這些火山口區隔開來。

學生範例 1

現在，看一下 Michele Proos 是如何用咖啡馬克杯，來畫出在她現實生活中的「靜物畫」。十分地出色！

Michele Proos

學生範例 2

看一下這些學生們是如何在他們的素描本中練習這一堂課的課程。

Marnie Ross

Tracy Powers

Michael Lane

第二十一課

樹

在這一課裡，我將會向你呈現如何用一個漸減變窄的樹幹以及重疊的短樹叢結構的葉片，來成功畫成一棵簡易的樹木。

1. 畫出從底部往上漸減變窄的樹幹。

2. 用一個圓弧的輪廓線彎曲底部。這個線條將會當成引導線來使用，幫助你畫出樹根的系統。

3. 用底部的圓弧輪廓線畫出東北向、東南向、西北向以及西南向的線條，就如同我右圖的圖示。

4. 用漸減變窄的管形延伸出去來畫樹根，依循著你的繪畫羅盤方位線條。你注意到了嗎？我們幾乎在將每個物體畫成立體時，都會用到繪畫方位線條呢！

5. 擦除多餘的引導線。畫樹枝漸減變窄並且分裂成更小的樹枝。注意我已經畫了重疊的皺紋在樹枝分裂的地方，為了讓重疊的邊緣線條更為清楚。

6. 描繪一個圓形，來標示出第一個成簇的葉片的位置。

7. 多畫兩個圓形在第一個圓形後方：群集的影響力。實質上，一群三個矮樹叢結構的葉片，在視覺上是比單一的矮樹叢結構的葉片要來得更有吸引力。

大部份的時候，一群奇數的物體在你眼中看起來將會比偶數的物體還來得順眼。群集是個很重要的概念，我將會在我們接下來的課裡做更深入的探討。

⑧.就如同我們在無尾熊那一個課程裡做的一樣，我們將要畫出這些成簇葉片的表面觸感。一開始用一小排亂塗的線條。當你建立起更多排及更多層亂塗的線條時，你將會創造出這些球體是成簇葉片的錯覺。現在，用重覆在樹幹上往下流動的線條來畫出木頭紋路的肌理。以及畫深樹枝下方的陰影。

⑨.用小的隨意亂塗的線條來填滿每個你所畫出的成簇葉片的圓形。以肌理畫出明暗來完成你的繪圖。畫長形的垂直線條來做為樹幹及樹枝的陰影。這會是一棵很好看的樹！

第二十一課：額外挑戰題

在這個額外挑戰題裡，我將會教你如何去捕捉自然的美景。

以下是你將會需要的物品：

· 一個透明的紙夾板或是任何透明的堅固塑膠板。
· 兩隻尖細筆頭的黑色奇異筆，以及兩隻超細筆頭的黑色鉛字筆。
· 一盒上頭清楚寫著「可書寫」的幻燈片。
· 一卷任何一種的膠帶 (我個人偏愛白色３／４吋寬，低黏性膠帶也可以)。
· 一個輕量易於攜帶的畫架或是兩個紙箱

用低黏性紙膠帶將一張薄膜的幻燈片固定在你的透明紙夾板上。兩側各貼上一小片的膠帶即可。

抓起你的黑色鉛字筆並且踏出戶外。

一但你到了戶外，請找到一棵有趣的樹。站好別亂動，閉上其中一隻眼睛並且透過你的塑膠紙夾板來注視著那棵樹。移動你紙夾板的邊緣來框架住整棵樹。

放置你的畫架或是堆疊幾個白色空的儲物箱在這個地點。當你用單眼透過這框架來看物體時，用你的黑色鉛字筆來描摹出你所看見的景象。若當你在用另一隻手描摹線條時，遇到了一些不太好拿著你透明紙夾板在手臂可及位置的困難時，就請一個朋友站好別亂動在你的正前方，約一至兩分鐘。用她或他的肩膀來當成你的畫架。保持著一眼緊閉的狀態，另一眼專心在輪廓、邊緣、形狀以及線條上。就如同我先前提過的一樣，所有在歷史上偉大的藝術家們，如米開朗基羅、達文西、拉斐爾、林布蘭特，他們都是以從自然界中的描摹來學會如何真的看見他們想畫的東西。

　　假如你比較想留在室內，可以坐在植物或是正前方有花朵在花瓶裡的桌邊。實驗一下將花朵先擺放在距離你紙夾板非常近的位置，然後再將它移到很遠的位置。當你用單眼畫出這些影像時，注意我們的繪畫法則 (重疊、明暗、陰影以及基底線) 是如何的可以運用在此。

學生範例

看一下這些學生們是如何在他們的素描本中練習畫一棵樹。留意到他們各自浮現出不同的風格！

Michael Lane

Michele Proos

Suzanne Kozloski

Tracy Powers

第二十二課
單點透視法──房間

這一課將會探討單點透視法，它是一個意味著要將全部物體放至圖畫中單一點的繪畫技巧。這項技巧也與消失點有關。不要把這個跟雙點透視法搞混，即使他們各自的準則很相似。在雙點透視法中，你會使用兩個消失點來設置你的繪圖，且用特定的校直來創造出深度。

我們這次就只要將焦點，放在畫出能發揮你的想像力，一個很棒的立體空間上。

1. 讓我們以畫出房間後方的牆壁來做為這一個課程的開端。畫兩條水平線，並且畫兩條垂直線。保持垂直線由上而下的呈現筆直以及水平線是筆直的橫過。這是非常重要的。

2. 畫一個引導點在後方牆壁的中心處。

3. 輕輕地從房間的角落描繪一條穿透的斜對角線，直接穿越過中心處的引導點。

4. 輕輕地描繪另一個從房間對向角落處穿透的斜對角，直接穿越過中心處引導點的引導線。

5. 留下中心處的引導點，擦除其餘多餘的線條。

6. 輕輕地描繪門的所在位置。注意我們是如何使用比例法則的繪畫概念。較靠近的門邊被畫得較大。

大一點
＝比例！

7. 使用中心處的引導點當成你的參考點，從鄰近的門邊頂部畫出一條直達中心處消失點的引導線。這個中心處的引導點幾乎是在這個繪圖中，成為每一條線的焦點。

8. 畫一扇窗戶在對向的牆壁上，用兩條垂直線大略畫出窗戶的位置。

大一點
＝比例！

9. 又再一次地參考中心處的引導點，畫出窗戶頂部及底部的邊。

10. 水平和垂直的線條，它們在單點透視法的繪圖中，是用來表現厚度的。用水平的線條來畫門、窗戶以及階梯的厚度。

11. 現在畫一條垂直線來使窗戶的厚度明確。

12. 這個步驟是非常重要的一個部份。用中心處的引導點來當成你的參考點，輕輕地描繪出窗戶的頂部及底部的線條。你瞧！你已經用單點透視法，創造出一扇窗戶了！現在，讓我們來畫出階梯吧！

13. 用後方的牆壁線條來當成參考線，畫水平的及垂直的線來創造出階梯距離較遠的邊緣。

14. 將每個階梯的轉角處與中心處的引導點對齊。我將會在未來的課程中，以「校直」這個名稱來談論這個。從中心處的引導點出發，淡淡的描繪線條出來，就如同我的圖示一樣。

每條線都要對齊

15. 清理多餘的線條，使全部邊緣的線條輪廓清晰。我已經利用左邊窗戶外面透進來的光源，調合了圖的明暗。並且設定天花板上的燈是呈現關閉的狀態。假使天花板上的燈亮了，那麼明暗應該畫在哪裡呢？我已加入了木板地板以及一排在天花板上的燈。重畫這個圖幾次，每次用不同的門及窗戶來試驗看看。

第二十二課：額外挑戰題！

Michele Proos

　　這一幅素描是被我所喜愛的其中一幅由艾薛爾[譯註]所繪製的繪圖所激發的。看一下艾薛爾在網路上的單點透視法繪圖。你也將會看見許多雙點透視法的繪圖，它是一個確實很酷的技巧，而我也將會在稍後的課程中對它有更深的探討。

第二十二課：額外挑戰題 2

　　拿起你在第二十一課提到的塑膠紙夾板及黑色極細鉛字筆。黏一張可書寫的塑膠薄膜在紙夾板上。將你自己安排好在房間中的任何位置。使用易於攜帶的畫架或是一些紙箱，設置好紙夾板位置，所以當你透過它用單眼看出去時，牆壁後方的角落會是條垂直線，與你紙夾板的邊緣很緊密的吻合。

　　描摹任何你看見東西：牆壁的邊緣、天花板、地板、窗戶以及傢俱。一但當你開始描摹了之後，請確保不要移動到紙夾板。

*譯註：荷蘭畫家艾薛爾（M.C. Escher），最為人熟知的作品，當屬一系列不可能的建築，以及轉變中的圖形。

將你的繪圖放置在掃瞄機上，然後印出一份複本，再用你的鉛筆來畫出物件明暗，在你於房間裡看見它們的地方，加入多垂的色調及體積。要留意在真實世界裡的陰影，以及留意配置、重疊和比例法則是如何真實的在你所見的世界裡產生作用。這不是很有趣嗎？

看一下 Michele 是如何使用透明紙夾板的方法來畫她的房間。左下方的圖示是她在透明幻燈片上的墨水描摹線條，而右下方的圖示，則是她將幻燈片上的繪圖複製印到一張普通的紙上，然後在複本上加入明暗及細部的一個繪圖範例。很酷吧！

Michele Proos

學生範例

　　這裡有兩個完全是在同一個課堂中上課的學生們，他們所畫出兩個迥然不同的繪圖。

Tracy Powers

Marnie Ross

第二十三課
單點透視法———城市

經由前一課裡學習用單點透視法來畫一個房間，你練習了重要的基礎技巧來創造出單一的消失點。讓我們更進一步地深入這個概念，並且以單點透視法來繪製一個城市商業區的街區，在那個街區裡，所有的建築物、人行道以及道路，似乎都「消失」在遠方的單一個點。在這一課裡，我將會加深你對幾個繪畫法則的瞭解：比例法則、重疊法則、明暗法則以及陰影法則，同時也是對於姿勢、額外的細節以及持續的練習的原則，有更深的認知。

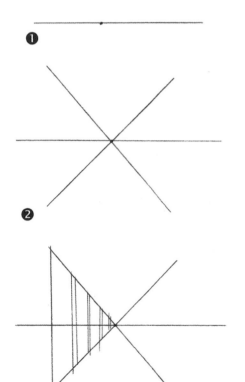

透視法的定義

在繪圖裡，透視法是用來「去看出」或是創造出在一個平坦表面上，存在著有深度的一個錯覺。「透視法」這個字是根源於拉丁文字「spec」一字，意指「去看出」。

1. 畫一條中心處設置了一個引導點的基底線。

2. 與你在用來設定天花板的牆面，以及在單點透視法中的房間地板時的引導線相似，畫出這些引導線來設定建築物及道路的位置。

3. 畫一條垂直線，在你想要建築物從何處開始的位置。然後，也是在紙張的左側，再畫一條垂直線在你想要建築物到哪裡結束的位置。確保你有將垂直線條保持在與你的素描本邊緣吻合的一般筆直。請隨意的使用尺或用標尺^{譯註}來畫線。

用尺畫的圖，它將會顯現出堅固且準確的邊，反之，徒手畫的圖，它將會有特殊的手繪質感。

譯註：標尺，是一種畫直線用的直尺。

4. 在右側做與左側相同的畫法。畫垂直線來表明建築物的位置。

5. 確保建築物的頂部和底部線條,與你的消失點相符合。

6. 畫水平的線條,將繪圖左側從頂部至底部的每個建築物中的角,用一致的水平線條(與你眼睛同一高度)畫出。

水平線條

7. 畫水平的厚度線條在繪圖裡的建築物右側。

8. 畫出道路以及中間的分界線。畫陰影在砌塊的外型上。我將光源處設置在消失點的位置,將全部不是面向消失點的表面,都畫上了陰影。

第二十三課：額外挑戰題

　　重畫這個課程，並且加入一大堆額外的構想。你能看見我如何在下圖的圖示中加入了門、窗戶以及少數的幾個鄰居。好好的享受畫這個繪圖的樂趣。畫遮雨棚、門廊以及也許畫一兩個盆栽。透過細節的描繪，確實增添了許多生活中的趣味！

第二十三課：額外挑戰題 2

為何要現在就停止呢？為何不運用這個單點透視法的技巧在現實的生活中，看看它是如何作用的呢？拿起一片可書寫在上面的透明幻燈片，將它貼在紙夾板上，以及帶著你的極細黑色鉛字筆。從你的車道往下走到街道上。往下看過街道，或者（都沒關係）；只挑選在視覺上看來較有趣的那個方向。閉上一隻眼並且描摹出透過你透明紙夾板，你所能夠看見的景象。為了穩固你的手臂，請靠著一個目前不會移動的物體，比如說像是你的信箱或是一台停泊的車輛。你的消失點將會有些偏向中心點左側或右側的傾向，這是因為你將不會站在路中央來繪圖的緣故。然而，你仍舊會對於你用黑色墨水描摹出來的景象感到滿意。看見這個單點透視法是如何在現實生活中起了作用，這還挺妙的，不是嗎？

試試這個：坐在城市商業區、公園或是碼頭長凳上畫單點透視法的主意，事實上，我就在百貨公司裡當我往上看著手扶梯時做過這樣的事。我沒辦法抗拒它！那一致的並且重覆的紋路，就是太吸引我的目光。

還有一些方式可以達到類似的練習效果，攜帶著一張照片並且將透明可書寫的塑膠薄膜放置在它的上方。這麼做，並不是一樣地有趣或是大膽的，不過，拍一張你想繪出的目標景色的數位相片，也是一種讓這練習題能順利運作的方式。

學生範例

這裡有三個在這一課裡很棒的學生範例，來激發你保持每天繪畫的動力！

Ann Nelson

Michael Lane

Michele Proos

第二十四課
雙點透視法──塔樓

倘若你很喜愛用單點透視法的畫法來做些試驗，那麼你將會在雙點透視法裡得到更多的樂趣。雙點透視法是使用在基底線上的兩個引導點，來畫出高於以及低於你雙眼視線高度的物體。

在這一個課程裡，我們將會將焦點放在繪畫法則中的比例及配置上。有了這兩個消失點的引導點，你將會馬上看得出來比例及配置法是如此的具有影響力。

❶ 1. 非常輕地描繪一條基底線。將這條基底線一路畫橫越過你的整張紙。

❷ 2. 設置兩個消失點的引導點在基底線上。

❸ 3. 畫一條高的垂直線在基底線的中心處，以此來設置你要畫的塔樓位置。

❹ 4. 用你的尺，或是雜誌、書本及小紙片的筆直邊緣，從左邊的消失點到你所設置的塔樓頂部及底部，各畫上一條引導線。

❺ 5. 現在在右邊做一樣的動作。輕輕地從右邊的消失點到你所設置的塔樓頂部及底部，各畫上一條引導線。

❻ 6. 各畫一條垂直線在中心垂直線的左右兩側，以此來認定你想要的塔樓厚度為何。

7.將你要畫的塔樓基底線線條加深，並且使它線條明確。擦除多餘的線條。畫一個引導點在位於塔樓中心處底部的角下方。加上與你消失點對齊的引導線。這將會開始塑造出塔的柱腳。

引導點
❼

8.用你的消失點來畫出柱腳的背面。現在，重覆這個程序，開始來塑造出塔樓的頂石。

❽

9.用兩條垂直的引導線來畫出頂石及柱腳的邊。

❾

10.畫出與消失點對齊的柱腳及頂石的厚度線條。

❿

11.確認你將會設置光源處的地點。在光源對比處加入投射陰影。

⓫

這個繪圖是個完美的視覺範例，它闡明了「九大繪畫法則」是如何發揮作用的。比如說，用一個筆直的邊緣，來將塔樓的右邊邊緣底部再延長出一條西南向的線條，這將會使投射陰影在頁面的表面上位於較低的位置，也使它顯得較近 (配置法則)。還有，使用這些消失點，你已將鄰近的塔樓角落畫得較大 (比例法則)。在所有光源對比處的表面上加入明暗，這將會創造出塔樓是佇立在一個立體空間。注意我是如何在頂石及中心樑柱基底的下方，加入了投射陰影。

讓我們來複習一下，要如何運用「九大繪畫法則」在雙點透視法的繪圖上：

1. 按透視法縮短的：注視著塔樓底部的柱腳。注意到柱腳的頂部，是個按透視法縮短的方形。靠著將這個扭曲成一個按透視法縮短的形狀，你就創造出了塔樓的一部份是離你視線較近的感覺。

2. 配置：看見塔樓的最低處，它如何呈現在你的繪圖中也是最接近視線的一部份。塔樓最低處看起來也是顯得最近。

3. 比例：注意到塔樓最大的部份，它也就是塔樓的中心處。這是兩側消失點的引導線會一起到達的地方。

4. 重疊：看塔樓中心樑柱是如何擋住了柱腳及頂石的部份視線。

5. 明暗：加入明暗在塔樓的光源對比處，創造出深度。

6. 陰影：用右邊的消失點來畫陰影引導線，這麼做將會在視覺上把塔樓固定在地面上，而不是讓它看起來像是飄浮在太空中。

7. 輪廓線：你可以加入一條從建築物裡伸出的水管，用其中一個消失點當成方向的引導，來畫你的輪廓線。

8. 基底線：看這整個繪圖是如何在於基底線的位置，座落在這兩個消失點之間。

9. 密度：你可以在這個塔樓的後方畫其它小一點的建築物，與這兩個相同的消失點對齊。你可以將它們畫得較淡、較不明顯的，藉此來創造出有空氣感的錯覺。

第二十四課：額外挑戰題

現在，讓我們來畫個有多層樓面不同寬度的第二座塔樓。

1. 畫一條橫越過你整張紙的基底線。將你的消失點設置在靠近紙張外緣的位置，彼此的距離隔得愈遠愈好。

2. 畫中心處的線條來設置你的塔樓位置。

③. 用你的標尺或是一張紙的邊緣，輕輕地從消失點的引導線來描繪出塔樓的頂部。

④. 將中心處的垂直引導線上，由上而下的畫出引導點來明確的設定好塔樓每個樓層的位置。

⑤. 用尺或是任何筆直的邊緣，輕輕地從每個中心處的引導點，畫出連接至消失點的引導線。

⑥. 用垂直的線條來明確的標示出塔樓的頂部。專心在這些垂直線並且將它們與你中心處的垂直線互相吻合。你也可以再次的用繪圖紙的邊緣來檢查這些線條。

7.確認好塔樓下兩層的位置，確保你有將邊線都保持在垂直的狀態。

❼

8.分別畫出位於視線水平高度上方及下方的塔樓層面。注意，你的視線水平高度即是基底線。
當你畫底部的平臺後方邊緣時，請小心消失點。注意這條線是如何在塔樓牆壁的後方消失，而不是在角落裡消失。

❽

9.加入明暗、陰影以及像是小窗戶的那些細節，來完成這個用雙點透視法繪製的多層塔樓。僅靠著畫出小小的窗戶，你就創造出塔樓是巨大無比的錯覺。

❾

學生範例

看一下這位學生是如何練習這一課的課程。

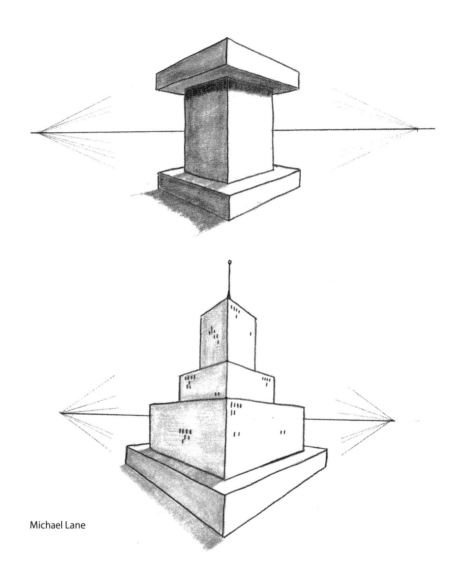

Michael Lane

第二十五課
雙點透視法───城堡

在這一個課程裡，我們將會建立雙點透視法的繪畫技巧，經由運用比例、配置、明暗、陰影法則以及反覆的繪圖。我們將會練習使用消失點來創造出在視覺上，這個中世紀的城堡像是真實的立體存在於你的繪圖紙上。

1. 畫一條長的基底線橫越過你整張的繪圖紙。

2. 畫出兩個引導點來設立你的消失點，就如同我的圖示一樣。將這兩個引導點分隔得愈開愈好。

3. 畫塔樓的中心線，將它一半座落在你的視線水平高度上方，另一半座落在你的視線水平高度下方。

4. 輕輕地描繪塔樓頂部及底部邊緣的引導線。

5.設置兩個引導點在你的視線水平高度上
　方，以及兩個引導點設置在你的視線水平高
　度下方的塔樓中心線上。這將會建立起塔樓
　上的砲臺、窗戶以及拱壁斜坡的引導線。

❺

6.輕輕地用標尺來畫出每條引導線。

❻

7.畫出砲臺，確保你自己有專注在畫垂直的
　線上。

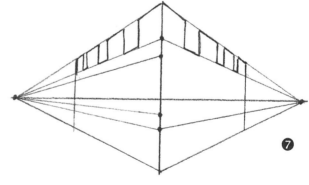

❼

8.小心地將你所使用的標尺，從每個砲臺較
　鄰近的角與對比處的消失點對齊。如果砲臺
　是在塔樓的右側，那就將厚度線條與在左邊
　的消失點對齊。假如砲臺是在塔樓的左側，
　那就將厚度線條與右邊的消失點對齊，它就
　正好與厚度的規則相反。

❽

9. 用對齊左邊消失點的頂部及底部線條，畫出塔樓左側的窗戶。

10. 現在，讓我們回到厚度的規則上：如果窗戶是在右邊，厚度就在右邊；如果窗戶是在左邊，厚度就在左邊。依照自己的喜好畫出寬的或薄的厚度。

11. 用垂直的線條畫出一排拱壁斜坡。將斜坡的底部線條與對比處的消失點對齊。

12. 畫出拱壁斜坡的頂部傾斜度。記著這個角度,因為接下來的每個斜坡都將會與這個角度完完全全的吻合。

❷

13. 輕輕地從塔樓右側及左側的拱壁斜坡頂部及底部角落,描繪出消失點引導線。

❸

14. 將鄰近的斜坡角度符合成一致的角度,在第一個斜坡畫上厚度。然後留下一個間隙,再畫下一個角度一致的斜坡。確認你自己有將這下一個斜坡畫得比較鄰近的斜坡還要更薄更小一些。這是在繪畫法則中,比例法則的完美視覺範例。在城堡的右側加入前門。將前門底部較遠的角落與左邊的消失點對齊。

❹

15.決定你的光源位置，並且依照著光源處的位置來繪製城堡的明暗。注意我是如何畫陰影在拱形門口的下方。我將窗戶的厚度保留在不畫任何陰影的狀態，這帶給了這個繪圖中，光線是從城堡內部散發出來的感覺。

　　加入一些像是磚塊紋路的細節來完成這個繪圖。確保你有用消失點引導點來合適地將磚塊的角度對齊，就像我在下面的繪圖中做的一樣。磚塊的紋路在這個繪圖中是有事半功倍的效果，只要幾群分散的肌理，就能帶來如同在整個圖畫，都畫上肌理的錯覺。

第二十五課：額外挑戰題

1. 找一片大約是十二吋乘八吋大小的紙板。你不須要那麼準確的尺寸，任何的尺寸都可以。

紙板 ❶

2. 一張繪圖紙牢固在紙板的中心區域，在你繪圖紙的左右兩側，分別各留下約三吋的空間。

膠帶　　　繪圖紙 ❷

3. 畫一條穿越過繪圖紙中心區域的基底線。

❸

4. 在基底線的兩端各畫上一個消失點。

❹

5. 在消失點上各放置一個大頭圖釘。

大頭圖釘

❺

6. 牢固一條細的橡皮筋在兩個大頭圖釘之間。

7. 大功告成囉！現在你有個完全可以靈活運用的消失點引導線了。你可以利用這個消失點引導線，來確定在你繪圖裡的任何物體都是用正確雙點透視法的消失角度繪製而成的。去做吧！試驗看看！在你繪圖紙上的任一位置畫上一條垂直線。

8. 現在，用橡皮筋來與建築物的頂部對齊。

9. 現在，用橡皮筋來畫出建築物的底部線條。

10. 要完成這個繪圖，就要加入更多的垂直線、明暗以及細部的修飾。你現在又精通於另一個用立體繪畫技巧繪出的傑出繪圖了。

學生範例

看一下這些學生們是如何在他們的素描本中練習這一課的課程。

Michael Lane

Ann Nelson

第二十六課
雙點透視法──城市

在這堂課，對於想練習更多雙點透視法的繪圖來說，這是個極好的習題。

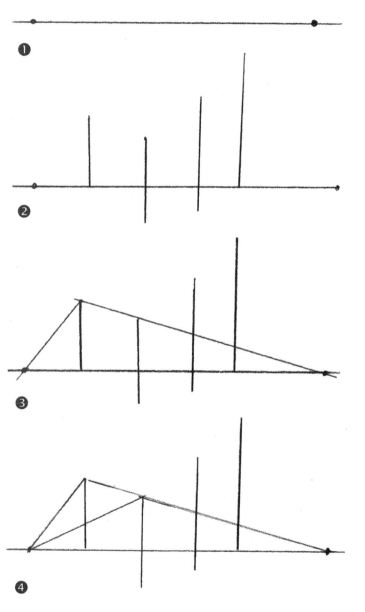

1. 輕輕地畫一條長的基底線，將它延伸橫越過整張繪圖紙。再畫出兩個引導點。

2. 畫四條垂直線來設定這四個城市建築物中最靠近視線的角落。注意我是如何只將各兩條垂直線畫在基底線的上方及下方。

3. 先著手畫出建築物的左側。輕輕地用消失點引導線畫出建築物的頂部。

4. 挪到右邊的下一個建築物上。輕輕地為這個建築物的頂部及底部畫上消失點引導線。

5. 挪到下一個建築物並且持續的重覆這個程序,用垂直線來完成這些第一批的建築物。

❺

6. 用重疊法則畫這個在右側遠方的建築物,將它放置在較靠近視線的建築物後方。

❻

7. 畫一些從其它建築物上方畫出的額外垂直線,來創造出深度的錯覺,並且創造出它看起來及感覺起來是個擁擠的城市空中輪廓線。

❼

8. 清理多餘的線條。

❽

⑨. 輕輕地畫消失點引導線來創造出另一邊建築物的頂部。畫一條垂直線來決定你想要設置你「位於視線水平下方」的建築物到哪個位置。

⑩. 用兩條垂直線來使另一邊塔樓的厚度更明確。

11.用你的標尺輕輕地從屋頂右後方的角落，畫一條消失點引導線。請在另一個角落也這麼做，然後你瞧，你已經展現出按透視法縮短的方形了。

❶

12.用中心處的一條垂直線，開始畫出另一個摩天大樓。用你的標尺輕輕地畫消失點引導線來創造出屋頂。

❷

13. 畫垂直線來使建築物的寬度明確，然後輕輕地畫消失點引導線來創造出建築物的屋頂。

14. 畫出全部的建築物，一而再，再而三地重覆使用畫這個消失點引導線的技巧。

15.設置光源處的位置，並且將全部光源對比處的表面都畫上陰影。注意，我是如何用力的畫出非常深色的隱蔽處與線隙的陰影，藉此我已將重疊的建築物邊緣表現得更突出了。

第二十六課：額外挑戰題

　　這裡有個好玩且有趣的不同層面的挑戰題：去上網搜尋新天鵝堡（Neuschwanstein castle）譯註的影像，它是一個在德國相當有名的城堡。將這個影像放大到全螢幕，然後將它列印出來。將這個相片圖像用膠帶黏在一張紙板上，再次地確保紙板是比這張相片圖像的左右兩側均大了三吋以上。現在用膠帶黏上一片可書寫在上方的塑膠薄膜在相片圖像的上方。

　　用一把尺以及一隻極細黑色鉛字筆來找出並且描摹在這張相片圖像中，位於視線水平高度的基底線。現在，從城堡的最高點及最低點畫出引導線來設置消失點的位置。從在相片圖像中所找到的角度裡，持續的儘可能地畫出許多的引導線，快速的將這些線條從城堡畫經至消失點。

　　注意：在主要建築物兩側的所有窗戶，都是與深色的屋頂角度、突出的屋頂螺塔以及突出的屋頂窗戶對齊著。你看，甚至連小的側邊城堡以及高的瞭望塔樓也都是與消失點對齊著。

譯註　新天鵝堡（Neuschwanstein castle），全名新天鵝石城堡，是 19 世紀晚期的建築，位在今天的德國巴伐利亞西南方。

學生範例

　　看一下學生們是如何在他們的素描本中練習這一課的課程。這是一個能讓你在素描本裡畫個三至四次的一課，而你也可以加入像是人物、窗戶以及門的額外細節。

Ann Nelson

Michael Lane

第二十七課
雙點透視法———字母

在這一個課程裡，我要向你介紹的是雙點透視法的字母，因為它是最具有挑戰性、最有趣也是最有視覺上的回饋的。讓我們用一個簡短的兩個字母的單字「Hi」，來開始畫這個雙點透視法的字母。之後，你可以用較長的單字來試驗看看。

1. 輕輕地將你的基底線畫橫越過整張繪圖紙上。將你的消失點放置在基底線的兩端。

2. 設定好字母區塊的中心區域。

3. 輕輕地描繪消失點引導線，來畫出字母區塊的頂部及底部線條。

4. 使區塊的字母正面字體明確。請確保你有將較靠近你的字母區塊畫得較大。

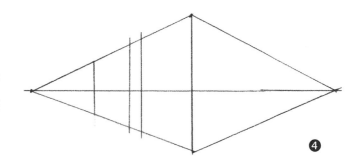

❹

5. 緊靠著你的引導線，畫出字母 H 的正面。切記這垂直線是有多麼重要的。將你的視線在你繪圖紙上的邊緣與中心處的垂直線之間來回的掃視，以確保你的字母 H 是正確成形。

❺

6. 繼續的塑造出字母 I。現在你能清楚的看出在繪畫中的比例法則，它在創造出立體的視覺錯覺上，扮演著一個主導的角色。

❻

7. 輕輕地在右側描繪出厚度的消失點引導線。

❼

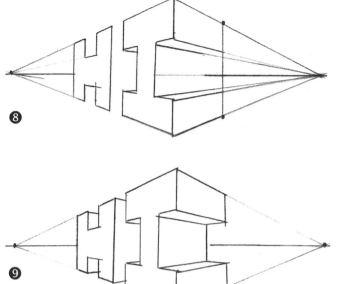

8. 用兩個引導點來設定好字母 I 的角落厚度。從那些引導點出發，畫出垂直的厚度以及消失點的厚度線條。

❽

9. 在字母的桿狀位置用垂直線來完成字母 I 的厚度。現在，小心地將在字母 H 裡，全部的角落都與右側的消失點對齊。

❾

10. 設置你的光源處，並且將所有光源對比處的表面都畫上陰影。花個幾分鐘的時間來擦除任何多餘的線條。

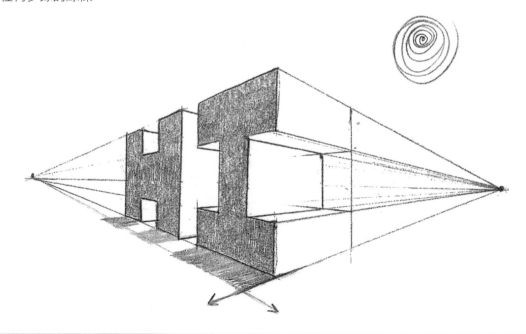

第二十七課：額外挑戰題

　　與其給你一個指令一動作的步驟去繪圖，我將帶給你這個簡單的事實：你已經練習了每個繪畫的法則(許多次了)，所以你須要知道如何自己畫出下圖的圖像。千萬別讓這一課最後的挑戰題淹沒了你的自信。

　　切記，一次只畫一條線。保持線條的簡潔。創造你的消失點。畫你的區塊、決定你要畫的字母並且加上厚度。好好地享受它的樂趣。它也許會花了你一個小時或甚至於更久的時間，所以請讓你自己適應於這個視覺遊戲中。看一下 Ann Nelson 是如何用雙點透視法來畫出在下圖中的字母「Time to Draw」。然後翻到下一頁去看一下 Ann Nelson 是如何寫她兒子的名字，以及她是如何寫出「United States of America」的這些字母。試想著你自己想寫出來的單字詞彙，並且將它用雙點透視法的字母繪出。

Ann Nelson

學生範例

Ann Nelson

Ann Nelson
(她兒子的名字)

Ann Nelson

第二十八課

人臉

在我的觀點裡，李奧納多·達文西、米開朗基羅以及林布蘭特，他們是歷史上最有技能的立體圖像畫家。他們那超群的天賦，即使是在經歷了五個世紀之後，仍舊令人崇敬。然而，在他們成為藝術大師之前，他們也是學生。他們經年累月的經由研究、複製以及描摹他們導師的作品，來學習如何繪畫。

不管是用一個透明紙夾板來捕捉戶外的自然景色，或是用你的大姆指來測量物體的距離，描摹將會使你的信心大增。為什麼不讓學生們藉由描摹在歷史上最偉大的圖畫家的畫作，來學習如何畫人臉、體態以及表現的形式呢？

在這一課裡，我已經描摹了李奧納多·達文西的＜岩間聖母 Angel of the Madonna of the Rocks ＞的畫作。我要你用鉛筆在透明描圖紙上，描摹出這個圖像。試著描摹這個圖像十次、二十次或是三十次；在此先還不用擔心關於明暗描繪的問題。

1. 用 S 曲線描摹這美麗的臉龐、額頭、臉頰以及下巴的線條。

2. 描摹鼻子以及按透視法縮短的鼻孔。注意鼻子的尖端是膨脹成球狀的。一路沿著畫出眼睛上方眉毛的鼻樑。注意到了嗎？達文西用了繪畫法則中的重疊法則。

❶

❷

3. 慢慢來,用繪畫的比例法則來描摹這雙
充滿感情的雙眼。注意達文西是如何解決
這個經由將較靠近我們的一眼畫得較大、
重疊眼瞼在瞳孔上方的方式,來創造出深
度感覺。

4. 就如同達文西做的一樣,用幾束簡單的
S 曲線鉛筆筆觸的頭髮,來塑造出她的臉以
及額頭。

5. 畫她的嘴唇。注意這上唇是如何地往下
降後,升起的起伏線條,以及它位於鼻子
下方中心處的隆起脊狀部份,是如何與這
個下沉的地方對齊著。看著下唇是如何用
兩個半圓形的球體繪製出來的。

❻

6. 在描摹了這個圖像大約十次之後，開始用一張全新的描圖紙並且再次地描摹她那動人的臉龐。這一次要開始畫上明暗，所以請在描摹好線條後將描圖紙從達文西的畫作上移走，然後將它放置在一張白紙上。達文西在哪裡設置光源處呢？陰影最深的三個區域分別是在哪裡呢？最亮的三個區域又是分佈在哪裡呢？請非常淡地繪出三個最亮的光源反射區域。

當你在畫明暗時，比較好的方式是由淺至深的畫它。你隨時都能加入陰影來使一個區域顯得更深更暗。

❼

7. 由非常淺處至非常暗處繪上明暗，研究並且複製達文西是如何用調合的明暗來使額頭、雙眼以及臉頰的曲線輪廓分明。

8.將鼻尖保持在幾乎白色的色澤來反映出光線的折射，用調合的鉛筆筆觸來畫出鼻子的陰影。專心的留意達文西是如何只用調合的明暗而沒有任何明顯的線條，來使鼻孔成形的。小心地，輕柔地繪出嘴唇的陰影，輕輕地將在下唇的兩個球體塑形的更具體一點。使兩條 S 曲線分隔上下唇的中心線條輪廓明確。

Ward Makielski

第二十八課：額外挑戰題

　　從偉大的藝術大師作品中描摹人臉以及體態，是個能建立起自信的活動，而我希望藉由這樣的練習，能夠激勵你經由達文西及其它藝術家的畫作中，來成功地試畫、複製以及描摹許許多多的人臉以及體態。

　　如果用相片來做這個描摹的活動，也將會是很好玩的。試試看這個方式：選一張在你的生命中，一位很特別的人的相片，將它在影印機上放大 (如果可以的話，將影印機的影印模式設定在黑白灰階的模式；灰階的黑白相片用來複製／研究／描摹是很棒的，因為它真的會將它自身的明暗顯現出來。)

　　請記得你在達文西的畫作中所研究到的東西，讓我們來畫一張直視著你的臉。幾世紀以來，藝術家們將人臉的形態，精確的平份成不同的區塊，這是為了將真實世界裡的影像轉移至他們的繪圖紙上。讓我們一起來練習畫一張人臉。

1. 將頭部畫成一個像是頂部略大的橢圓蛋形來做為開始。

2. 往下畫一條垂直線至中心處，並且畫一條水平的線在靠近中間的地方。這將會是幫助你設置出雙眼位置的引導線。

3. 往下再畫另一條水平線在介於雙眼引導線與下巴底線之間的一半的位置。這條線將會是你鼻子的引導線。

4. 再一次地，往下畫另條水平引導線在介於鼻子的引導線與下巴底部之間的一半的位置。這將會是你嘴唇的引導線。

5. 將雙眼的引導線分開成五個等份。從中間用兩條線開始劃分，然後自己想辦法將其餘的空間劃分成五等份。

6. 用有著淚腺朝內的檸檬形狀來畫出雙眼的外形。用一個輕輕描繪出的長方形，從雙眼的邊緣畫到鼻子引導線的位置。

7. 畫上細部的眼瞼以及瞳孔。從雙眼瞳孔的中心點，各畫出一條垂直線來設置嘴唇的位置。

8. 畫嘴唇，這裡要記得你從研究達文西的輪廓曲線明暗中所學到的。接著畫出鼻子及眉毛的形狀。

9. 脖子從鼻子的引導線開始，漸減變窄的在喉嚨的部份往內縮，而當它延伸到肩膀時，它是向外漸漸擴展出去的。將髮際線描繪在介於雙眼與頭頂一半的位置。現在，用雙眼以及鼻子的引導線來畫耳朵。用流動的 s 曲線來開始畫頭髮。

❾

10. 畫出額頭、太陽穴、頜骨以及脖子。把頭髮畫得像達文西畫的風格一樣。好好的享受用調合的明暗來畫上這張臉的明暗。要記得先從最淺最亮的區域開始：額頭的中心處、鼻尖的部份，以及臉頰及下巴的頂部區域。專注在保持這些區域維持在反射著光線以及幾乎全白的狀態。

在遠離光源處的地方逐漸地加深陰影，這些地方會是在臉的上方以及前方。

完成了！你已試畫了李奧納多‧達文西他天才般的鉛筆筆觸線條，也學了在畫人臉時的精準格子架構。

Ward Makielski

❿

學生範例

　　你看下圖是 Michele 在人臉這一課裡的繪圖。她做得非常傑出的,她用屬於她自己的風格來詮釋這一個課程。與我比較卡通／漫畫書的風格相較之下,她的繪圖更顯得寫實許多。

Michele Proos

第二十九課

靈性的人類眼睛

人類的眼睛絕對是一個人的靈魂之窗。但是，要如何捕捉到它那充滿靈性的神采呢？

要畫出立體的眼睛，首先要先去拿一面鏡子。當你在桌子上繪畫時，我要你將這面鏡子架起來立在你的旁邊。當我們在畫這一個課程時，我要你能夠仔細清楚地看著你自己的眼睛。這個技巧是我在數年之前，到夢工廠旗下的 PDI 製片公司拜訪學生校友們時所學到的。

當時卡通片繪製者們正在著手於＜史瑞克＞的製作，在他們的卡通繪製工作站裡，有著許多台的電腦、顯示器、多重繪畫界面，以及十分有趣地，還有兩面鏡子分別在他們繪圖桌的兩側。當卡通繪製者們著手於畫出史瑞克的不同部份時，我能看見當他們在畫史瑞克皺眉陰鬱的臉時，他們正朝向他們的鏡子做出皺眉陰鬱的表情。當他們在畫史瑞克的雙手時，我看見他們將他們的雙手高舉在不同的位置。看著這些世界級的藝術家們將史瑞克栩栩如生的呈現出來，這真是令人感到超震撼的。現在，讓我們在你自己的素描本中，注入生命力吧！讓我們來畫眼睛。

1. 坐在桌子前照著鏡子。在這一個課程裡，我們將會畫類似檸檬形狀的眼睛，有著朝向鼻子的在檸檬上會突起的球狀物，那球狀物就塑造出來淚腺。

❶

2. 照著你的鏡子，並且仔細一點的看一下你左邊的上層眼瞼。注意那皺褶是如何隨著眼睛的輪廓線條而形成的。從淚腺的位置開始，畫出上層的眼瞼。

❷

⒊畫一個完美圓潤圓形來呈現出一小部份塞在眼瞼下方虹膜形狀。我們正運用著繪畫法則中的重疊法則。請記得虹膜的形狀是一個渾圓的圓形，而不是橢圓形。照著鏡子。注視著連續地沿著較低眼瞼頂部的厚度邊緣。

❸

⒋再次地照著鏡子。仔細地注視著在虹膜中心處的瞳孔。注意它那完美地渾圓形狀。注意在黑色圓形裡的極小反光點。在你的虹膜中間，畫出完美圓潤的圓形瞳孔。輕輕地概略的畫出一個小圓圈狀來為光線反射的效果留下一個位置。

❹

⒌再照著鏡子。再次仔細地檢視著你的瞳孔。注視著瞳孔的深黑色澤以及在它反光點位置上的亮度。畫這個有著反光點的深色瞳孔。

❺

6.繼續照著鏡子。仔細地檢視在你瞳孔周圍的虹膜區域。當你在畫虹膜時，用鉛筆從深色瞳孔畫出向外呈輻射放射狀的筆觸，並且用一些短、一些長的不同線條來呈現。當你開始嘗試使用色鉛筆時，我將會極力推薦這個課程，來做為你開始使用色鉛筆的試驗。

7.畫你那渾然天成的眉毛。從鼻樑的位置開始，畫單獨的條條分明的毛髮，並且移動畫至整個眉毛的位置。當你從鼻樑的位置移走時，用單一的流動線條將毛髮的角度畫得愈來愈水平。沿著眼瞼的內部來繪出眼睛的明暗。

⑧・照著鏡子。仔細地檢視你的眼睫毛。注意你的眼睫毛是如何成簇的結集成兩三個群體，而不只是單一的毛髮。注意眼睫毛是如何伴隨著你眼睛的輪廓，從你的眼瞼向外捲曲著。畫一些以三根為一個單位的眼睫毛，專心在你的配置上。確保你有將它們畫在最接近眼瞼的邊緣上。小心別畫太多的眼睫毛，也請避免將它們畫得太垂直。

　　接下來的步驟是加上明暗。在此有五個特別的區域是要繪上陰影的。在這五個區域裡，第一個要繪上陰影的區域是在上眼瞼的正下方，整個眼球長度的範圍。第二個區域是在沿著下眼瞼及它厚度線的上方，直接在眼球上的位置。先將這一開始的陰影保持在非常淺色的狀態；你可以在稍後再建立起更深色的反差。第三個區域是在你上眼瞼頂部的小皺褶，那條分開了從你的眼窩到你的眼瞼位置的線條。第四個區域是你的眼窩底部，在位於靠近鼻子及淚腺中心處的角落畫得較深。這個陰影是要調合並且會延伸至臉頰的。

　　就像李奧納多・達文西，他使用了調合的明暗，而不是任何堅硬的深色邊緣線條來使＜蒙娜麗莎＞的雙眼輪廓分明，你也可以用調合的明暗來使你的立體眼睛顯得更為柔和及輪廓分明。確保你有畫深並且調合在第五個區域的陰影，請在位於眼窩及眼瞼角落的全部極小的隱蔽處與縫隙處都繪上陰影。

Ward Makielski

第二十九課：額外挑戰題

我熱愛畫眼睛，一但你畫得愈多，你就會愈喜愛它們。在繪製人類、動物或是生物的臉時，眼睛是最重要的單一要件。在你的素描本裡多畫個幾隻眼睛，一些從照著鏡子的方式畫，一些從 You Tube 網站裡搜尋「如何畫眼睛」的影片裡，跟著練習著畫。

學生範例

偷看一下這些學生們是如何在這一個眼睛課程裡做練習的。

Allison Hamacher

Michele Proos

第三十課

創造力的手！

人類的手是我們最富於表情的肢體！在這一個課程裡，我們將會一口氣將截至目前為止，我們所學會的「九大繪畫基本法則」都集結在一起，並且同時將它們運用在這一個課程裡。讓我們來溫習一下這每一個法則以及它們將是如何運用在這一個課程之中。

看一下在下方圖示中的手，並且注意下述事項：

1. **按透視法縮短的**：從你的視線觀點看來，整隻手是向外傾出去的。當手向外傾出去時，從你的視線看來它就變得更扭曲。

2. **配置**：大姆指在紙張表面上被畫得比食指還要低；這創造出了大姆指是較近的視覺感覺。食指在紙張表面上被畫得較高，所以它從你的視線看來就顯得是在較遠的位置。

3. **比例**：大姆指在與其它手指頭的尺寸相較之下，是被畫得較粗及較大的，這創造出了它是在較近位置的錯覺。

4. **重疊**：在這個繪圖中，每根手指頭都重疊著另一根手指頭來創造出深度。

5. **明暗**：全部在光源對比處的表面都會被繪上調合好的明暗度陰影，由深至淺的。調合的明暗創造出視覺上有深度的感覺。

6. **陰影**：在介於每根手指頭之間的深色陰影，它區隔開並且使物體的輪廓分明。

7. **輪廓線**：手指頭上的皺紋以及被手的完整圓形環繞包圍的掌心。這些輪廓線帶給了這繪圖的體積、形狀以及深度。

8. **基底線**：這隻手是被畫在低於你視線水平高度的基底線上。你可以藉由它按透視法縮短的方式來看出這一點；它是在你往下看著它的情況下畫出來的。

9. **密度**：要再更進一步的創造出深度的錯覺，你可以在你的圖畫中畫出許多位於更深更遠處的手。將這些位於在圖畫中較遠處的手指畫得淡一點，少畫一點細部描繪就能夠創造出有距離感的感覺。

現在讓我們開始來畫這隻充滿了創造力的手！

1.看一下在上一頁下方的圖畫。現在，請將你的左手擺出與它相同的姿勢。注視著你的手，注意你的大姆指與手指頭是如何與你手部的掌心相互連結著的。注意你的掌心如何是一個敞開的按視法縮短的方形形狀。畫下這個方形。

2.再次地看一下你的左手。注意到你的手臂線條是如何略微地漸減變窄至你的手腕。畫出這個線條略微漸減變窄的手腕，用比例來創造出深度。

3.注視著你的左手，看你的大姆指是如何從你的手腕彎曲出去並且呈現出兩個清楚的指節。畫出這兩個指節。注意每個指節都有些許的曲線。

4.注視著你的手，看著你的大姆指是如何由圓弧形的未端，以及在內部的皺紋輪廓線而成形的。畫下這個圓弧形的末端以及皺紋的輪廓線。

⑤

5.持續地看著你的左手。注視著你的左手，注意到你的食指是如何從手部的掌心向外歪曲的。注意你食指上的三個區塊是由重疊的皺紋輪廓線條，來使它們輪廓分明的。用這些重疊的指節曲線來畫這根食指。

⑥

6.注視著你的左手，看到中指是如何以兩個不同的角度向下彎曲著。看著指節是如何被重疊的皺紋線條，明顯的區分開來。

⑦

7.看你的無名指是如何塞在其它手指頭的後方。注意當手指頭在遠離你的視線時，是如何相對地變得比較小。將這根無名指畫在塞在其它手指頭下方的位置。用一條重疊的皺紋線條，來確認無名指塞進掌心的位置。

❽

⑧.注視著你的小姆指。注意它的重疊、漸減變窄、指節，以及使每個指節輪廓分明的皺紋輪廓線條。現在，請畫出小姆指。

⑨.在這一個步驟裡，請你非常仔細，非常專注的注視著你的左手。花一些時間來看出室內裡的燈光是如何照射在你手部的上方。注意在每個手指頭之間的深色隱蔽處與縫隙的陰影，以及這些陰影是如何使每個手指頭的邊緣處線條輪廓分明。看圍繞在你手部四周在掌心上的皺紋是如何成形了掌心的形狀以及它的體積。現在，從這些觀察中以及運用這「九大繪畫基本法則」，完成手部的描繪。

❾

第三十課：額外挑戰題

　　在你的素描本裡，用三種不同的手部姿勢來練習畫你的手。為了要激勵你，請你看一下這些學生在他們素描本中所畫的三隻手。享受在這個立體繪畫世界裡，持續不斷將靈感擴大延伸吧！

學生範例

Ann Nelson

Michele Proos

Lesson: _____ Date: _____